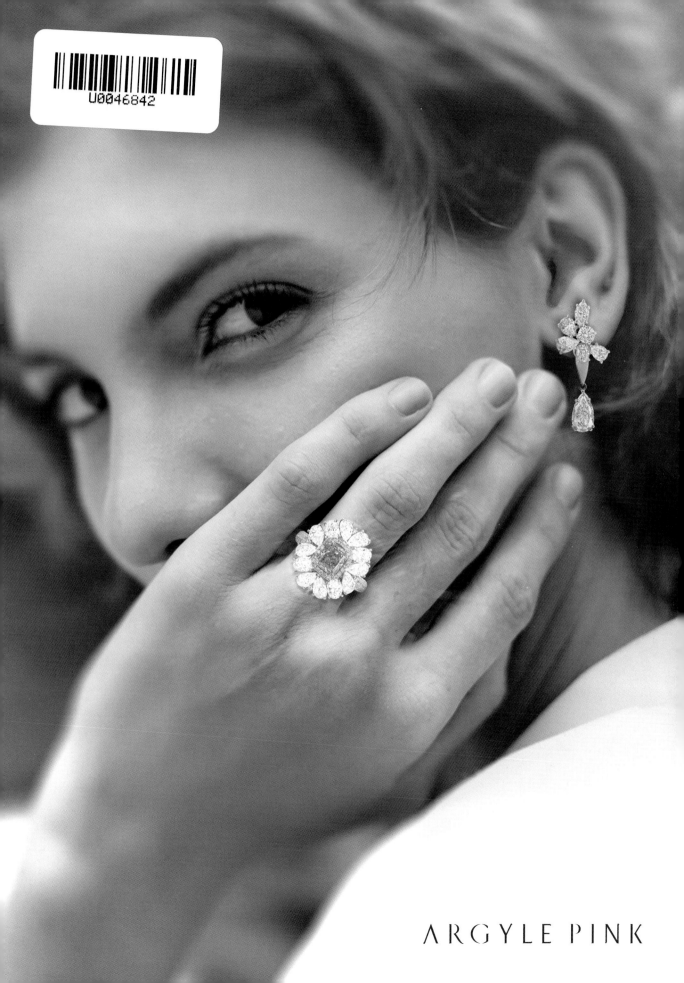

ARGYLE PINK

當生活與藝術相遇

位穗華

本書封面故事試圖從生活層面來了解藝術家，從張大千的飲食藝術，到孫家勤的夫人趙榮耐談生活中的孫家勤，到介紹孫家勤的學生姜義才，側面觀察畫家的生活品味，在在都印證了生活與藝術密不可分的關係。

張大千非常注重美食，這不禁讓人聯想到蘇東坡除了文學地位之外，更有許多與美食有關的故事在民間流傳，大千也是。要成為大師必須要有人格魅力，絕對不是只有作品，還有從其他方面發揮影響力。本書就從飲食這有趣的面向，讓大家更認識這位偉大的藝術家。

而請孫家勤夫人撰寫孫教授不為人所知的故事，更是第一手資料，讓我們更了解張大千與孫家勤之間師徒相處的細節。遠在巴西的八德園如今早已沉於水庫之中，但這份師徒之誼值得稱頌。

本書另一師徒情的亮點，是關於羅芳老師的報導。此次在絢彩藝術中心展出《思仰情深——溥心畬／羅芳 師生水墨畫展》，展覽中除了有羅芳老師現代的水墨山水，還有溥心畬送羅芳的手稿。想親炙溥心畬真跡的朋友，千萬別錯過這機會。

從開幕當天羅芳老師的朋友、學生們的熱烈參與，就可得知羅芳老師的好人緣與在畫壇的地位。而這群溥老的學生看到老師作品，回憶當年上課時的情景，更讓我覺得宛如走進時光隧道，與他們一起品評溥老作品的仙氣。

當我們的生活中有藝術時，我們會感動，並受到啟發。希望藉由本書，能搭起讀者與藝術之間的橋樑。■

MODERN ART

當代潮藝術展
2023 3/20 ㊀ -4/25 ㊁

XUàn 絢彩藝術中心
Art Research Center

桃園展館:桃園市蘆竹區新南路一段125號B1/TEL:(03)2122990

CONTENTS

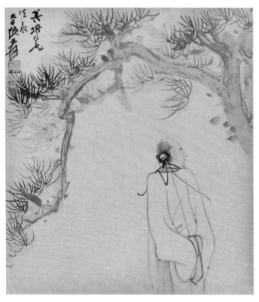

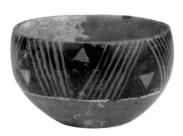

藏逸 Art+
Palace of Art and Life
傳承與發揚

發 行 人／伍穗華
總 編 輯／吳永佳
採訪組長／李玟
美編組長／顏承淵
美術設計／邱仲生
攝影組長／王公瑜
企畫選書人／賈俊國

總 編 輯／賈俊國
副總編輯／蘇士尹
編　　輯／高懿萩
行銷企畫／張莉滎、蕭羽猜、黃欣

發 行 人／何飛鵬
法律顧問／元禾法律事務所王子文律師
出　　版／布克文化出版事業部
　　　　　台北市中山區民生東路二段141號8樓
　　　　　電話：(02)2500-7008　傳真：(02)2502-7676
　　　　　Email：sbooker.service@cite.com.tw
發　　行／英屬蓋曼群島商家庭傳媒股份有限公司城邦分公司
　　　　　台北市中山區民生東路二段141號2樓
　　　　　書虫客服服務專線：(02)2500-7718；2500-7719
　　　　　24小時傳真專線：(02)2500-1990；2500-1991
　　　　　劃撥帳號：19863813；戶名：書虫股份有限公司
　　　　　讀者服務信箱：service@readingclub.com.tw
香港發行所／城邦（香港）出版集團有限公司
　　　　　香港灣仔駱克道193號東超商業中心1樓
　　　　　電話：+852-2508-6231　傳真：+852-2578-9337
　　　　　Email：hkcite@biznetvigator.com
馬新發行所／城邦（馬新）出版集團 Cité (M) Sdn. Bhd.
　　　　　41, Jalan Radin Anum, Bandar Baru Sri Petaling,
　　　　　57000 Kuala Lumpur, Malaysia
　　　　　電話：+603- 9057-8822　　傳真：+603- 9057-6622
　　　　　Email：cite@cite.com.my
印　　刷／韋懋實業有限公司
初　　版／2023年4月
定　　價／380元
ISBN／978-626-7256-73-2

城邦讀書花園　布克文化
www.cite.com.tw　WWW.SBOOKER.COM.TW

侏羅紀集團在台灣設有切割廠、鑲工廠及設計中心，在台北擁有200坪的展示空間，在桃園有700坪的寶石博物館、仍堅持「親訪原礦產區」的初心，並以獨到的設計風格，賦予寶石全新的生命力。

集團旗下包括侏羅紀博物館、藏逸拍賣、絢彩藝術中心、藝信股份有限公司、安塔貿易有限公司。

侏羅紀擁有台灣唯一寶石博物館，展出全球60國礦藏。館內定期舉辦藝術家作品展覽、音樂會，教育與藝文講座。

藏逸拍賣自2011年創立以來，以獨到的眼光和專業服務，網羅全世界最稀有的各式鑽石彩鑽、寶石收藏、藝術畫作等。亦與全世界各地的鑽石寶石鑑定中心、畫廊、藝術中心緊密合作，提供專業的收藏需求，成功地吸引全球藏家來台競標，晉身為國際級拍賣會。

服務窗口／

侏羅紀彩色鑽石
台北市中山區民權東路二段17號
TEL：(02)2593-3977
FAX：(02)2593-3970

侏羅紀博物館
桃園市蘆竹區新南路
一段125號 B1
TEL：(03)212-2990
FAX：(03)311-1279
https://jurassicmuseum.
com.tw/

絢彩藝術中心
台北市中山區民權東
路二段17號B1
TEL：(02)2593-3977
FAX：(02)2593-3970

藏逸拍賣
桃園市蘆竹區新南路
一段125號 B1
TEL：0800-300558
https://auctionhouse.tw

藏逸拍賣會
Taiwan Auction House

Interior Design Trends - Mineral & Fossil

室內設計潮流新趨勢 - 天然元素當道

天然礦物x能量晶石x遠古化石 線上專場
3/31 ⑤ - 4/20 ④

即刻上線註冊加入會員，眾多不定期線上拍賣專場，歡迎您來尋寶！

珍藏拍賣會官方網址

蕭瓊瑞
國立成功大學歷史學系名譽教授、台灣美術史學者

> 所有初次接觸藝術收藏的朋友，除了深被「收藏什麼作品最好？」這樣的問題所困擾之外，另一個困惑便是有關於藝術「價格」與「價值」的問題。

釐清「價格」與「價值」

我認識一位長期收藏藝術品的朋友，他用很簡單的說法講了一句相當有道理的「格言」，他說：「好的作品，什麼都好，就是價格太高，這件事情不好！」

「好」是價值的問題，「價格」是市場的問題。如果回到「收藏自己喜歡的作品最好」這句話，那麼，「好」與「不好」完全是出於自己的判斷。換句話說，如果自己認為是「好」的，便是對自己「有價值」的，那麼「價格」的高低，也應是由自己的「價值」認定來決定。別人也許認為「不值得」，但你可能認為「很值得」，那麼剩下的只是「負擔得起」與「負擔不起」的問題而已；而這樣的區別，也不必詢問別人，自己是最清楚不過的了！

因此，「價格」與「價值」的認定，都回到自己，就沒有什麼值得困擾、難斷的問題。

「價格」與「價值」會產生衝突、形成困擾，基本都是放棄了自我的認知，而去追隨外界的市場機制；接觸藝術，如果先放棄了自我，那麼，不如去學作股票。即便如此，市場老手還是會建議你：「投資績優股」。

不過，投資股票到底不等同於收藏藝術品，誠如上期專欄「收藏什麼作品最好？」所提及：收藏自己真正喜歡的作品，一如真實的心靈日記，面對的是自我心靈的成長與變遷；而股票投資則是一種純粹的積蓄行為，只有金額的增減、盈虧。一個是涉及精神層面的面對，另一個只是存款數字的增減。

你要的到底是哪一種？再者藝術品的收藏，除了在精神層面的面對、成長之外，並不代表沒有增值的可能；但總不能顛倒了主從，迷亂了自我。■

《丹青妙筆、墨韻傳承》

─ 張大千、孫家勤、姜義才 師生聯展

2023
5/7 (日) － 6/18 (日)

開幕茶會：5/7 (日) 02:00pm

【絢彩藝術中心】桃園展館-桃園市蘆竹區新南路一段125號B1．(03)212 2990

傳承與發揚

從張大千、孫家勤到姜義才

撰文◎伍穗華

> 一位偉大的藝術家是不會獨立存在的。
> 有藝評家的討論、收藏家的肯定，才能讓一位藝術家
> 的作品發生影響力。

若從張大千、孫家勤、姜義才這三位師徒之間的連結，更能讓我們了解：後輩有人，對藝術家來說，更是影響力的延伸。

大風堂門人　奠定張大千大師地位

張大千在收孫家勤為弟子後，說道：「孫生可謂能起八代之衰矣，晚得此才，吾門當大。」由此可知張大千先生對孫家勤先生是寄予厚望的。姜義才是孫家勤在師範大學美術系的學生，他對姜義才的評價則是：「人生最難得的是得一知己，在我暮年能遇志道相同的青年，更難得的是他與我理念方面的相互了解，使我能完成我師大千居士的意願，讓大風堂的藝術觀念得以延續......」大風堂的命脈，一代傳承一代，實可謂近代繪畫史上第一大門派。

「大風堂」是張大千和二哥張善子合用的堂號。經過拜師禮之後，才能成為

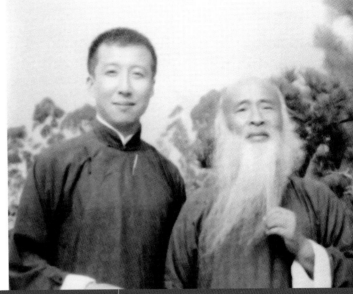

1964年張大千〈右〉與孫家勤合影於八德園

大風堂的門生。張大千先生1948年3月28日於成都「大風堂同門會」成立大會上發表以下講話：「今日我國畫之前途，應由莘莘學子各盡所長，群策群力以開拓廣闊之領域。要為整個漢畫之宏偉成就計，不能如前人之孜孜矻矻僅為一己之成名而已也。其於藝術所樹目標、範圍，亦自與前人不可同日而語。故於從師之外，尤重同學之間相與切磋，共同鑽研，所謂良師益友並重可知。」

張大千被徐悲鴻形容是五百年來第一人，畫作以其獨特的風格和高超的技巧而聞名，被許多人視為中國乃至世界藝術的代表作。除了他個人的人格魅力之外，其大風堂門人，也是奠定他大師地位的重要因素。大千先生在收了孫家勤先生為弟子後，說了「吾門當大」；而孫家勤先生也是兢兢業業地在二岸奔走，作育英才無數，並實現大千老師的囑託：弘揚大風堂，將大風堂畫派好好傳承下去。

孫家勤、姜義才傳承大風堂畫派 各自精彩

一般人認為孫家勤深受張大千影響，他的畫作和書法作品均以張大千的風格為基礎，其實孫家勤從小畫風即表現出對中國傳統文化的敬仰，並具有獨特的藝術感悟。他的畫作透過對筆墨的巧妙掌控，展現出自然界的靈動和生命力，並作以其精湛的技巧和精美的線條聞名。

 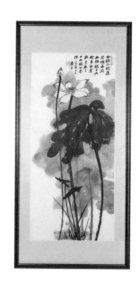

張大千
《碧塘朱荷暨行書七言聯》
1968年
鏡心 設色紙本
尺寸:102 x 50 cm

　　依據孫家勤夫人趙榮耐的描述：「自從大千居士的潑彩成了高價作品之後，我就覺得孫佬不常畫與師父同樣風格的作品了。這是他的尊師重道、自律為徒的原則，因為師父還在。」孫家勤教授家學淵源，自幼即展現繪畫天份，又師從多位名家，早已打好良好的繪畫基礎，也具備優異的國學素養。所以當張大千先生晚年視力不佳，想物色一位優秀的弟子協助他整理敦煌拓本，臺靜農先生與張群先生都一致推薦孫家勤為不二人選，而孫家勤就此成了張大千的關門弟子。

　　孫家勤教授一生景仰大千，故其生前只稱其師而不言己。是謙謙君子的作風，也展現其高風亮節的風骨。所以藝術界中討論孫教授作品的文章並不多。但透過梳理其作品，除了他的技巧扎實不說，跟大千先生相反的是，大千先生六十歲過後視力欠佳，所以以潑彩的手法創作；而孫家勤卻是和年輕時的輕微近視中和，晚年視力反而清晰，從孫師母手中收藏的孫教授所作畫稿中多見佳作。

　　至於年輕一輩的藝術家中，推薦大家關注姜義才的作品。姜義才除了師承孫家勤老師，打下良好的基礎，更透過旅行、讀書滋養創作的養分，作品深富可觀處。

　　接下來，讓我們從生活面來認識這三位大師吧！■

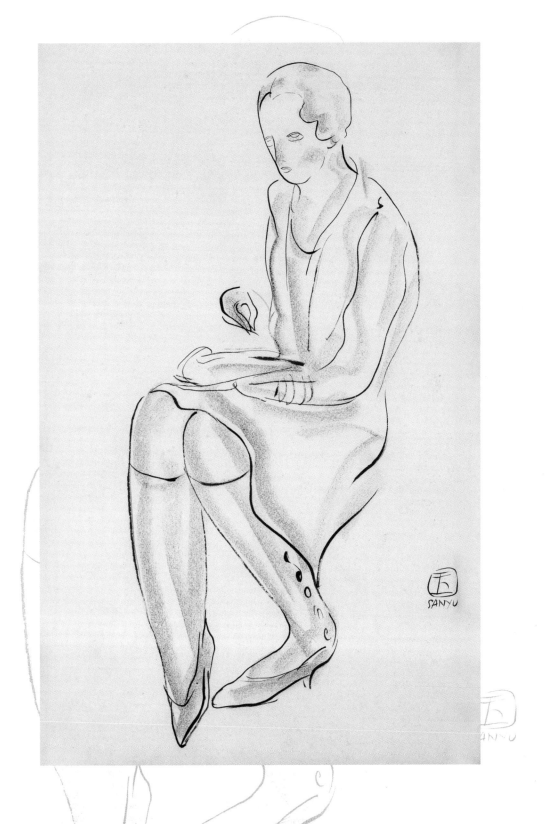

王攀元與常玉的對話｜Dialogue between—Wang Panyuan & San Yu

5/24（三）－6/28（三）、開幕茶會:5/28（日）14:00

【絢彩藝術中心】侏羅紀台北旗艦店:台北市中山區民權東路二段17號B1・02-2593-3977

作畫是藝術，飲食也是藝術

張大千側寫

撰文◎王亞法

張大千先生的飲食跟他的作畫一樣，也大有講究。筆者曾經問過跟隨他多年的學生孫家勤，孫老說，其實老師做菜的用料，也只是雞鴨魚肉，山珍海味，但是老師製作的菜肴十分精細，講究顏色搭配，味道鹹淡，上菜先後，均有順序，他的一桌筵席就是一張完美的圖畫。孫老所言不虛，符合古人「萬藝同宗」的原理。

百轉千迴 為嘗龍蝦

1943年年底，張大千和嚴谷孫、楊孝慈、謝無量等一幫好友在成都盤飧市酒樓吃飯。席間，嚴谷孫說，好久沒吃到龍蝦了。因為東南一帶為日寇所佔據，躲在四川山裡的老饕，自然沒有這份口福。不料大千口出豪語：「後天晚上我請在座的諸位吃龍蝦。」此言一出，桌上人面面相覷，認為只是一句戲言，沒人理會。

第三天晚餐，大千果然叫廚房端出幾盤色紅味美的龍蝦。原來昨天晚上，大千給上海的李祖萊掛了電話，李祖萊與七十六號和軍統均有款曲，親自布置，叫人備了龍蝦，通過軍統的地下管道，出巨資送來後方。這也可見為了吃，大千是不惜揮灑金錢的。

聽跟隨他多年的李順華先生說，大千在巴西時，和家廚婁海運談起紅燒肉的作法，婁師傅不明就裡。大千說：「我吃你的菜多

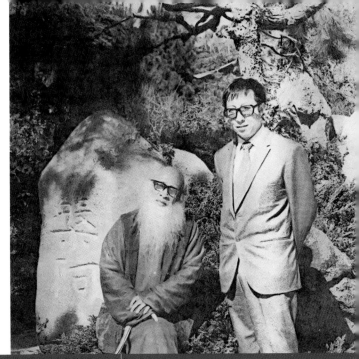

了，過幾天，我作一個菜給你嘗嘗。」不多久，他托人弄來一隻四川泡菜罈，又從附近農場運來一卡車礱糠，在「八德園」忙碌起來。他先將上等的五花肉用調味泡製好，放入泡菜罈裡，然後用泥巴將罈口封住，又在罈外用稻草繩繞住，點上火，埋入礱糠堆，經過一天一夜的悶烤，打開泡菜罈，其香撲鼻，妙不可言。李順華先生談起此事時，嘴唇嘖嘖，似乎其味猶在。

親自下廚　多獨門絕活

張大千晚年在臺灣時，和張學良、張群、王新衡四個人搞了一個「三張一王轉轉會」，輪流作東，每月一次。一次輪到在張大千的摩耶精舍，他親自下廚，燒了一隻陳皮老鴨，張學良吃得讚不絕口。趙四小姐當場問烹調秘訣，大千詭祕道：「其中有份佐料你們是沒有的，缺了它你們就作不出來。」

趙四小姐賭氣道：「老爺子你又賣關竅了，我們家廚房什麼調料沒有？就是缺什麼，打個電話到香港李錦記，不就很快空運來了。」

張大千叫人從廚房取來一包發黑的陳皮，對趙四小姐道：「這是存放了一百多年的老陳皮，你哪裡去弄？陳皮年限不夠，是熬不出這種香味的。」

趙四小姐接過陳皮問：「老爺子，你這包陳皮是從哪裡買來的？」

大千道：「勝利那年我回北京，用一張《荷花》跟同仁堂的掌櫃換來的，葆羅那年從大陸出來，我特地關照，別忘了把它帶出來。」

大千夫人徐雯波在一旁插嘴說：「他呀，就是喜歡吃鴨子，在成都時常去吃青龍橋吃

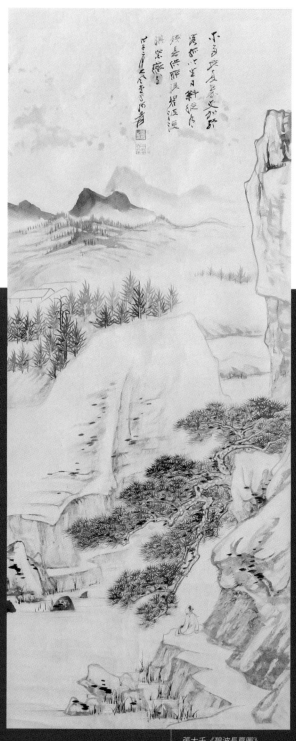

張大千《碧波長夏圖》
鏡框 水墨 紙本 1948年
尺寸: 76 x 30 cm

『溫鴨子』，吃著吃著，把人家幾百年烹製鴨子的秘傳學來了。」

張大千還有一手絕活——作「牛肉湯麵」。有時候張群和張學良來聊天，一高興，他就挽起袖口下廚房，作出一鍋香辣可口的牛肉麵來。有一回張群吃得吃得高興了就問：「這麵是如何煮的？」

大千支支吾吾，就是不肯說，張學良納罕問：「我們老哥兒們無話不談，為什麼說到做菜，你就保守呢？」

大千一臉頑皮道：「我如果說破了，你們就在自己家裡作着吃，以後不上我的門，我和哪個擺龍門陣呀！」

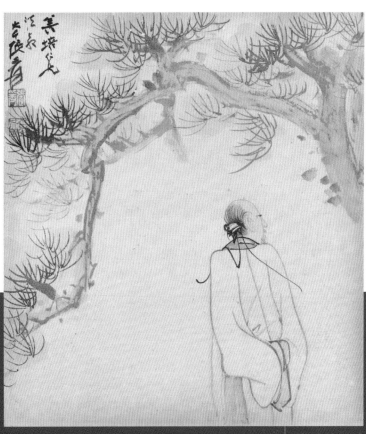

張大千《松下高士》
鏡框 設色 絹本
尺寸: 26.5 x 23 cm

牛頭私筵 驚呆賓客

張大千以「大風堂」為堂號，上世紀80年代的港臺上層人士，皆以能吃到大風堂的菜肴為榮。香港一位朋友因為幫張大千辦了一件事，大千為了感謝，請他去臺北摩耶精舍吃「大風堂」菜。那天廚師從廚房裡抬來一隻小圓臺般大小的蒸籠，打開籠蓋，裡邊是一整隻牛頭。那位朋友也是食客，但從未見過這樣的場面，看得他瞠目結舌。大千告訴他：「為了作這道菜，光拔毛就花了一天時間，又蒸了一天一夜，已經很夠火候了。」

吃過「大風堂」菜肴的人都說，吃過張大千的筵席，就像看過張大千的繪畫一樣，叫你終身難忘，誠如那位朋友說，「我平生吃過的筵席好幾千，但是讓我印象最深的，就是吃張大千的那頓『牛頭筵』了。」難怪美食家林語堂先生晚年也說，此生吃過最豐盛的美食，是在張大千家的私宴。

張大千的一生，也是饕餮的一生，他品嘗人間珍饈，調鼎「大風堂」名菜，猶如他的繪畫一樣，也可推崇為「五百年來第一人」。■

張大千關門弟子

我與夫君孫家勤

撰文◎趙榮耐

家勤離開我已經十二年了，在這孤獨的歲月中，我一直默守著他的畫稿和遺作。今次蒙侏羅紀公司之關切，要為家勤開畫展，并要我談談家勤從藝的瑣事，不由使我打開沉默多年的話匣子。

出身軍閥家庭，卻自小習畫

家勤出身在一個沒落的軍閥家庭裡，其父是叱吒一時的五省聯軍總司令孫傳芳，其母周氏，原名不詳，自適孫傳芳後，改名「佩馨（孫傳芳字馨遠，有欽佩老將軍之意）」。她出身書香門弟，曾任湖北宜昌女子學校校長，工書畫，尤擅花卉翎毛，是一位民國初期女畫家。

1935年孫傳芳遇刺時，家勤才五歲，母親告誡他，父親一身戎馬，殺氣太重，以致罹禍，未來子孫不得從武。所以她和孫傳芳所出的四個子女沒有一個從武。家勤是她最小的兒子，特別受關愛，由她親自調教，七歲時就教導畫人物和沒骨花卉。高中畢業後家勤隨母親遷居北京，母親又把他介紹給當時的京中名家陳林齋、楊敏、常斌卿等名家，學畫山水、人物、走獸等。

遷台後，家勤考入北京輔仁大學美術系，跟隨溥儒、黃君璧繼續學畫，1956年畢業後留校任教。

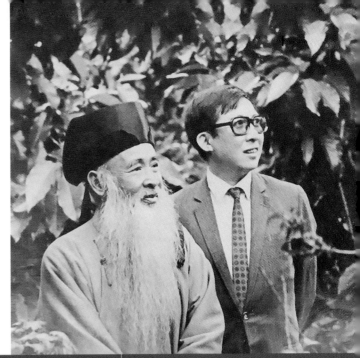

受推薦成為大風堂關門弟子

1963三年，張大千自巴西返台，和黃君璧聊天時，說要找一位繪畫功底扎實的弟子作幫手，整理敦煌畫稿。當即黃君璧就推薦了家勤，後來大千老師又向臺靜農了解了孫家勤的繪畫和人品，覺得非常滿意，隨即由他倆作介紹人，先訂了三年合同去巴西，收入大風堂門下，作為大風堂的關門弟子。

1964年，孫家勤從台灣赴巴西八德園就學，途中經過日本，幫大千老師採購大量宣紙和繪畫用品。八德園中那塊由曾克耑題寫的「筆冢」石碑，就是由家勤在日本請人刻就後帶往的。

在八德園期間，家勤每天清晨五點起床，陪大千老師在晨曦中散步，聽他談文說藝，此時大千先生正值盛年，精力旺盛，是創作的巔峯期，加之八德園花木扶疏，環境幽美。家勤在恩師指導下，臨摹大風堂藏歷代名畫，學習大千老師的傳統畫法，掌握了大千老師臨摹敦煌壁畫的重彩調制方法、敷色技巧、線條神韻、佛像手形……。他常跟我說，進了八德園如入寶山，使他學業大進。晚年時他還跟我回憶起那段時期的生活，說這是他一生中最美好的時光。

赴海外任教 但師徒情誼未減

1967年，家勤三年合同期滿，即往聖保羅大學考得文學、哲學雙博士學位，隨後留校創建「東方語言」、「東方哲學」等科系，并留校任教授。

家勤去聖保羅大學任教，隨則離開八德園，但他和大千老師結下的師徒和父子情誼不減，節日和休假常去八德園侍奉老師，和保羅、心沛、心印、心聲等師兄妹也親如家人，八德園成了他的家。

那時我在國際紅十字會北非利比亞（當時利比亞還是王國）分部工作，因我的舅舅移

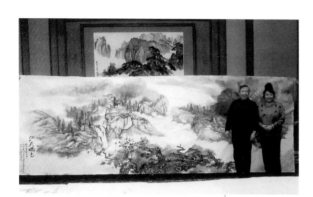

孫老師與夫人合影

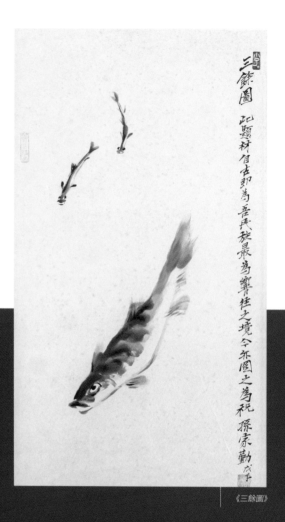

《三餘圖》

民巴西，所以每度假就去舅舅家居住。家勤是我舅舅的好朋友，我倆由此結識，墜入愛河。

因為我和家勤都熱衷於自己的事業，所以相識時都已經大齡了。

期間有件趣聞，說來好笑，大千老師非常關心家勤的婚事，有一次他問家勤，找到合適的對象沒有？家勤開玩笑說，找了個北非利比亞的婆娘。大千老師誤以為我是黑人姑娘，一定要家勤帶我去讓他相面，看看我這個黑人姑娘長得怎麼樣？那時我怕羞不去，家勤說：「醜媳婦總得見公婆。」

於是我去了，那是我第一次進八德園。

1970年，由大主教主持婚禮，我倆在巴西聖保羅大教堂完婚。

婚後，八德園也成了我的家，週末和假期，我倆有空就去那裡，家勤幫老師整理畫稿，聽老師擺龍門陣；我則和雯波師母聊天、玩麻將，和保羅嫂嫂一起上廚房烹調美食，和心印、心聲兄妹一起遊園賞花……至今憶來，恍若昨日。

自立門戶　大千老師期許有加

家勤應台大所邀離開巴西那年，臨行前去八德園向大千老師辭別。大千老師說：「家勤啊，我不捨得你離開巴西，但你畫技成

熟，也該自立門戶了。」說罷把早已準備好的端硯和筆墨送給家勤說，「你在這裡常用這些畫具，送給你帶走，留作紀念吧。」說罷又脫下頭上的東坡帽說，「這個也給你，希望你跟老師有一樣的腦殼。」

家勤接過帽子試戴，一下拉到了耳朵根，把眼睛也蒙住了，連忙笑著說，「老師，這帽子太大了，我戴不了。」大千老師也笑了，叫雯波師母取來一件黑色大氅，對家勤說，「那就把這件披風送給你，佛家的傳承物是袈裟，我們大風堂就用披風當袈裟傳世吧。」

最值得一提的是，大千老師取出一錠一尺長、描有金字的宋墨，這是他畫畫佛像時點睛用的。大千老師對家勤說，「這塊墨送給你作紀念，以後你把它當尺，用它來衡量畫的好壞……」。

家勤取過禮物，對老師磕頭謝別。

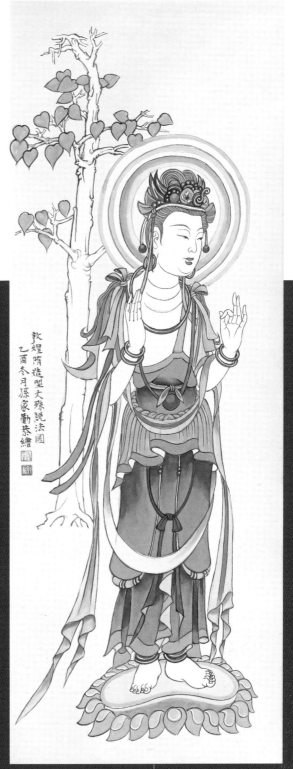

《文殊說法圖》 2005年
立軸 設色 紙本 尺寸：33×192 cm

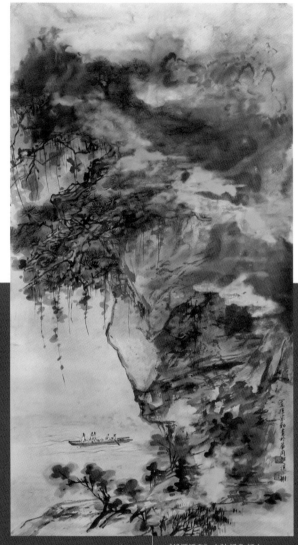

《松溪泛舟》立軸 設色 紙本
尺寸：34.5 x 100 cm

80年代初，家勤帶我多次去敦煌考察，重溫大千老師對他的講述，每次去都是敦煌，都是所長和鄭汝忠教授陪同，拎著一大串鑰匙，談笑風生，後來他倆都成為家勤的好朋友。

獲譽「晚得此才，吾門當大」

1994年，家勤對我說：「南希（他平時都稱呼我的英文名字Nancy），我準備把老師給我的禮物義務捐獻給歷史博物館，你同意嗎？」

我說：「這是老師給你的，你捐吧。」

他開玩笑說：「這些東西可至少值五、六千萬台幣哦，妳捨得嗎？」

我說：「錢才是身外之物，只要你高興就好。」

大千老師曾為家勤題了一幅書法橫批：「孫家勤字野耘，山東泰安人，故孫馨遠先生少子也，幼失孤，居故都久年，十一二年即好繪事，諸老前輩見之，歎為宿痼，從陳林齋先生學人物，已而入輔仁師範大學美術系，大陸淪陷後，來台入師範大學，業精苦求，進而從黃君璧先生學山水，金伯勤先生

《水調歌頌・明月幾時有》
2007年
設色 紙本 成扇
尺寸: 31 x 52 cm

《青綠山水》
2007年
設色 紙本 成扇
尺寸: 31 x 52 cm

《青山綠水》
尺寸: 100 x 34.5 cm

學花鳥，極為二公所稱許，卒業後即受聘為本校國畫講師歷九年，乃遠來巴西從予遊，次數年中，乃力模敦煌六代三唐以來壁畫，學業大成，元明以來人物一派，墜而不傳，孫生可謂能起八代之衰矣，晚得此才，吾門當大，中外月刊寅書索刊其書，喜為識之。五十八年己酉秋，蜀郡張大千爰。」

一次研究張大千的學者王亞法來台採訪，對家勤說：「有人說大風堂門人中，您的學歷最高，畫也最好，最受老師厚愛。所以大千宗師給您題詞中用：『晚得此才，吾門當大』，在給其他弟子題詞中，從未用這樣的詞句。」

家勤說：「晚得此才，吾門當大，是曾熙太老師對大千老師的讚許，大千老師不負太老師的期望，青出於藍，而我就不敢當囉。再說師兄輩中比我畫得好的人很多，我也不敢當，但學歷倒也許是我最高。」

家勤一生謙虛勤奮，運筆不輟，他臨終前託付我，要為弘揚大風堂的事業多出心力……如今我年事已高，相信大風堂的薪火，由更多的年輕人來添柴，勢必薪火相傳，越來越旺。■

志潔物芳

觀姜義才作品氣韻

撰文◎余能嘉

三十年前唸師範大學美術系時，姜義才在大風堂孫家勤老師的指導下，研究古今畫論並實際原寸臨摹古畫入手，從許多宋元明古代大師的經典作品中，領悟到筆墨氣韻精神，取法乎上，並以張大千的治藝精神為論文研究方向，確立多元廣博的藝術方向。

觀察姜義才之生活與品味，從其居家生活與名家書畫收藏，看出他對空間布局擺設的講究與典雅筆墨的追求，遊歷與創作形制中，又可以看出其與眾不同的品味風度。其居所「鶴汀」反映其高潔雅覯的逸趣，在藝文界可說是書齋型的典範，名士往來交流，令人欣羨。自其生活的涵養與經營，看出與作品相通的精神與法度，因為一個畫家手眼的清濁高低，最關乎性靈，畫如其人，從作品中表露無遺。

古哲淡然超然的人格修為，慢慢積澱成為心象，自然山川的煙雲溪流、高巖深谷，用浸淫古典風華的筆墨的表現見識與神遊，因此姜義才的作品中，在其多方遊歷下，從走過中國名山大川、埃及、祕魯、歐洲風情、台灣四季雅悟……中，在在都像是一個領悟傳統筆墨中，在現今風物的領略後吐納出當今的山水畫。

中青輩中十分特出之代表

姜義才作品的題材與形制變化性大，創作上承接古典形制，如長卷、成扇、立軸、對聯、屏風、瓷器等，作品都充滿古典寧靜、典雅大器的氣質，畫如其人，是台灣當今中青輩中是十分出色的水墨書畫家。

其創作成扇作品一百件，近日由荷蘭阿姆斯特丹國家博物館永久典藏並展出，推廣書畫繪畫的文化外交，亦是令人津津樂道與推崇。作品亦在台灣各大拍賣公司拍賣，作品深受藏家青睞，屢創佳績，這在年輕一輩的畫家中，表現甚是亮眼。

欣賞姜義才的作品，在當今當代藝術刺激中，他的真誠耕耘努力不懈，書畫兼擅，猶如一帖清涼劑，在寧靜、樸實、雅緻的氛圍，超然物外，心生喜悅，在煩鬧的社會中創造一片屬於自己的世外桃源，他也走出一條與眾不同的路。除了畫面的美感之外，更

是帶領觀畫者進入更幽遠的意境，其志潔，故稱其物芳，觀畫亦如其自持之人品。■

《游觀之樂》
2016年
鏡框 水墨 設色 紙本
尺寸: 92.5 X 34.5 CM

人生的遺憾，
在藝術中得到救贖

王攀元紀念館紀事

撰文◎伍穗華

　　一開始是因為一篇愛情故事，讓我思索遺憾的愛情需要多少時間平復？走一趟王攀元紀念館，超越了我的想像。這篇愛情故事描述了王攀元與季竹君的故事。生於大清王朝末年的江蘇望族的王攀元，偏偏出生不久即遭逢父喪，母親也早亡。讀上海美專期間，他只能東湊西湊地靠著到處借錢和打零工，賺取生活費。

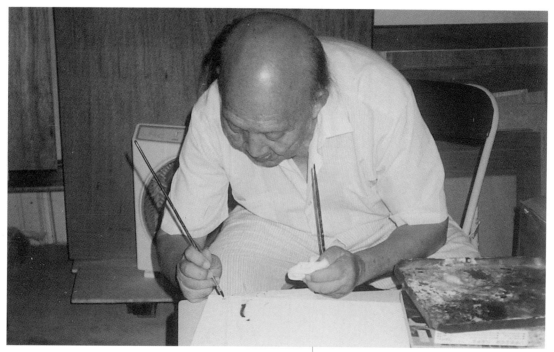

在困頓的生活中，王攀元以餅乾盒裝顏料作為調色盤，持續創作

被大時代拆散的愛情，永留心間

冬天來臨時，王攀元因營養不良過度虛弱而患了傷寒入院，多虧季竹君守著病榻照顧，存活率極低的傷寒便靠著愛與意志而康復，出了院後，兩人成日在西湖河畔流連談情。

王攀元畢業後，老師潘玉良要帶他到法國發展，於是王攀元回老家籌旅費。蘆溝橋事變卻在這時爆發了，王攀元被迫受困老家，從此與季竹君失去音訊。

1949年，王攀元隨著國民政府遷移至台灣，先在高雄碼頭當搬運工人，後來又輾轉至宜蘭教書，這時的他也成婚，有了家庭，但心裡總牽掛著當年與他相知相惜的初戀女友季竹君。他的畫中偶爾會有一抹紅色的身影，因為記憶中的季竹君，總是穿著一件紅夾克悠悠然地出現。

紀念館中有一幅名為「一江春水向東流」的畫作，就是畫與季竹君的情份，真摯又無奈。另一區的文件櫃上展示多本日記本：在68歲寫的日記上，寫著「今夜在這裡作畫，是夢還是與季在西子湖畔作畫？」讀到這段，不禁令人無限唏噓。而王攀元的女兒王多慈也印證了這情景，爸爸到了一百零五歲時還跟她說當初錯失了與季竹君去法國的機會，這百歲人瑞內心仍懷著遺憾啊！

《一江春水向東流》1992年 油彩畫布
尺寸：91 x 117 cm

《過盡千帆》鏡框 水墨 紙本
尺寸：101.5 x 47.5 cm

紀念館生動保留畫家生前樣貌

王多慈說，爸爸還在世時就希望能將他的畫作展出，所以她花了數年時光整理父親的遺物，將紀念館布置起來。內部空間努力保持生前樣貌，有父親常坐著看報的沙發，有作畫的畫筆。而書房中各式各樣書籍，更是展現藝術家的養成需要汲取各種養份。透過紀念館中的陳設，讓到訪者感受以前生活的點點滴滴。

而紀念館中的樓梯扶手，多慈特意不換，因為她每每看到扶手，就想到一百多歲時的父親，他住在二樓，每天仍自己奮力一階一階的上下樓梯。樓梯一階一階的爬，就有如父親的個性，絕不向命運低頭。王多慈說父親一生都盡全力掙扎，從小想讀書，族人不支持，而在雪地打滾。38年來台，為了養活一家人，在高雄當了三年的碼頭工人，後來才得到機會到宜蘭羅東教美術。

從日記本中看到生活困頓的那些日子，

從老照片中看到他在拮据的生活中仍持續創作，生活稍有改善，就買作畫的紙筆顏料。從留下的作品中，看到即使逃難，王攀元仍將自己心愛的畫作帶在身邊，保留至今。

作品蘊藏震撼人心的情感

紀念館中還展示王攀元老師有生之年最後

《紅花飄渺》水彩 紙本，尺寸：21.5 x 21 cm

王攀元紀念館館內一景

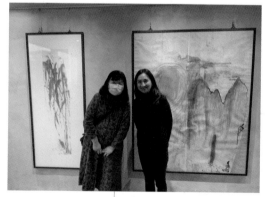

伍穗華〈右〉與王攀元女兒王多慈合影

一幅作品《英雄淚》，這是他在95歲完成的作品，應該是感歎他無法成為蓋世藝術家的遺憾吧！但藝術家的作品只要得以流傳，就能持續地感動更多人。攀元本來要去法國留學，但因中日戰爭而中止。如若命運的交會點重置，王攀元如願身赴法國，必然會超越常玉的市場地位與價格。也許機緣未到，或許王攀元老師會如常玉一般，在死後才被國際畫壇看到。

很多人說王攀元的畫作有種孤寂感，女兒王多慈說是孤獨、卻不寂寞。而我卻聯想到孟克的《吶喊》，蘊藏著震撼人心的情感。他人生的遺憾，在藝術中得到救贖了；我們也因為他的畫，見識人生不同的境界。■

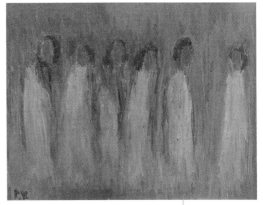

《修女》油彩 畫布
尺寸: 31 x 41 cm

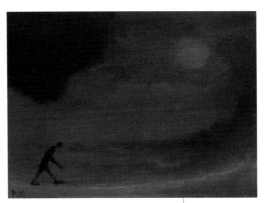

《無題》油彩 畫布
尺寸: 33 x 24.5 cm

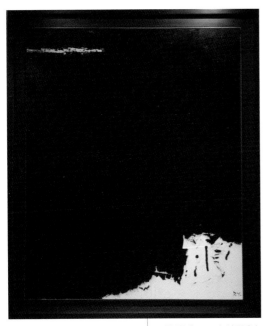

《英雄淚》2006年 油彩 畫布
尺寸: 162 x 130 cm

王攀元作畫一景

實踐現代水墨的行者

羅芳的東方美學世界

撰文◎魏孟瑜

　　藝術家羅芳畢業於臺師大美術系，並兩度赴美國進修，汲取中西文化的藝術所長，融合自身專攻的現代水墨。中國水墨的歷史越過了幾世紀的時空，現今深受老莊思想吸引的羅芳的畫作取法自然，展現介於抽象與具象之間多層次的現代水墨畫風，畫作蘊含著自然、恣意、不受拘束的墨韻揮灑，展現獨特且鮮明的東方美學。

羅芳、沈以正夫婦與老師孫家勤、劉平衡夫婦出遊合影

師大歲月光華 ——
師生同儕的相知相惜

一位能開創出不同格局風貌的藝術家，背後多來自於許多前輩藝術大師的提點。羅芳考上當時數一數二有名的臺灣省立師範大學（今國立台灣師範大學）美術系學習繪畫，她曾回憶道：「當時的校長劉真延攬了許多大陸來的以及全台各地出名的畫家皆來任職教師，在藝術創作的課程上有學國畫、學素描又學西畫。而且這些教授們的心境很寬，他們會看你的風格教你畫圖。」

任教於大學的溥心畬教授開卷第一頁就畫出擅長的折枝梅花，並即興地寫一段來自宋代著名詩人林逋的《山園小梅》：「疏影橫斜水清淺，暗香浮動月黃昏。」其詞讚頌梅花的一枝獨秀。一方面可見溥老師國學造詣令人欽佩，另一方面許是以梅花比喻羅芳，讚揚她獨到的藝術風格。

除了剛提到的水墨大師溥老師外，還有多位在師大任職過的元老級藝術家老師，像是黃君璧教授、莫大元教授、鄭月波教授、張德文教授、林玉山教授、傅申教授、鄭善

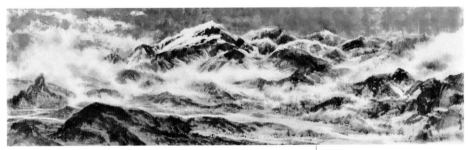

《巍峨青藏》2009年畫布 莫 壓克力顏料
尺寸：135 x 410 cm

值得一提的是，由於當時大學女生是少見，出眾的羅芳更受眾多前輩師長的愛護。在她大四即將畢業之前，羅芳請在學期間教授同學們為她買的畫冊隨筆畫上圖並獻上對她的祝福，留作紀念；更特別的是，畫冊的封題為溥心畬老師親筆所寫，名為《墨緣鴻跡》。

禧教授等師長的作品。其中，黃君璧教授信手拈來一幅山石峭壁的作品，以水墨設色構成，畫中右方斧劈皴法的山壁下筆簡勁有力，濃淡墨表現山石與樹木枝葉的錯落，而河水中不遲疑的波紋線條，是習畫之人功夫了得的展現。

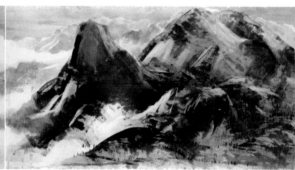

《峻嶺騁懷》2014年 畫布 莫 壓克力顏料
尺寸：150 x 540 cm

　　而受過日本教育的莫大元教授寫了一首王維的詩，書筆拘謹工整的字體，羅芳憶起當時講授圖學及色彩學的莫教授，罕見能收獲其墨寶，時至今日來看是極其可貴的。鄭月波教授則用繪畫捕捉住生動活潑的二貓嬉戲打鬧的可愛模樣。還有倡導水墨寫生的林玉山教授以沒骨花鳥技法，玲瓏有緻的繪出萬象更新春梅初綻，一對綠繡眼望向天邊，貌似準備振翅躍出紙上，這是熱愛畫鳥的林玉山最為經典之水墨題材。

　　當時師大美術系人才濟濟，這本畫冊還特別收錄了曾任國立故宮博物院副院長莊嚴教授的書法。這幅臨摹自宋徽宗趙佶《欲借風霜二詩帖》，而「瘦金體」是宋徽宗書法史上獨創的字體體例，莊嚴最以瘦金體書法聞名。字體瘦直筆挺，側鋒如蘭竹，橫畫收筆帶鉤，捺如切刀。要學習此字體並非容易，尤其筆風若無苦學歷練，無法發揮得如此淋漓盡致。

　　此本珍貴的還不只於此，羅芳到訪了由喻仲林、胡念祖、孫家勤三位畫家組成的「麗水精舍」，分別為此冊留下各自所擅長的花鳥、山水、人物水墨傑作。飽覽羅芳教授收藏的此冊，彷彿遊歷了一場台灣藝術五六十年代的水墨精華，眾星雲集的《墨緣鴻跡》收藏至今日並保存完整，可視為是人間珍寶。

　　因此，大學時期的羅芳得力於東西各大師的指導，像是至今時仍名滿天下的渡海三家

黃君璧1960年於師大授課

右圖：
《山水清秀》2021年 水墨紙本設色
尺寸：24 x 40 cm

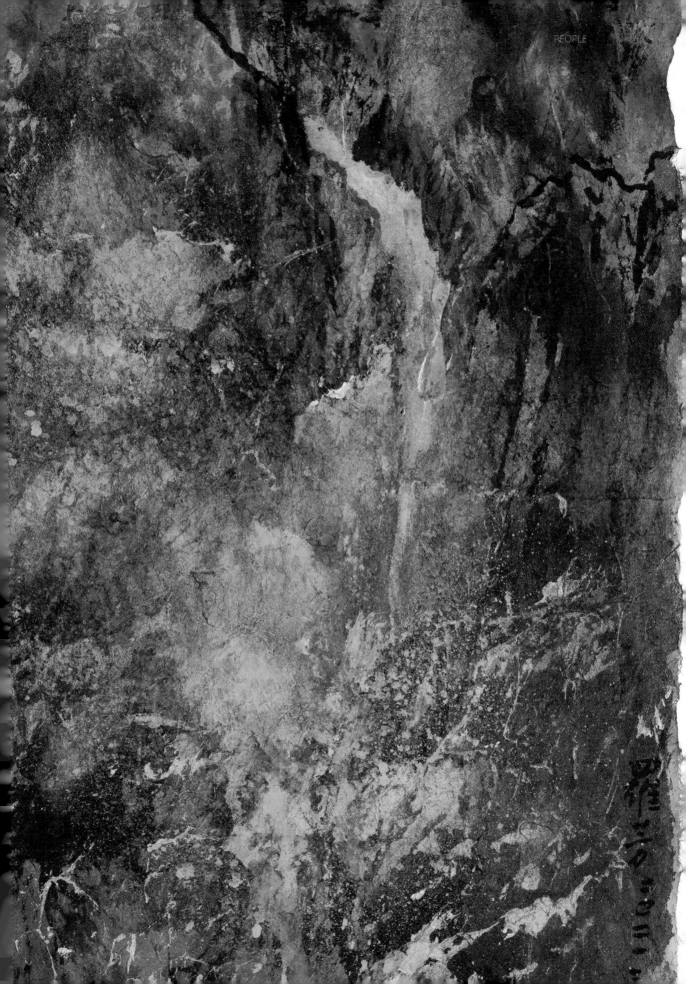

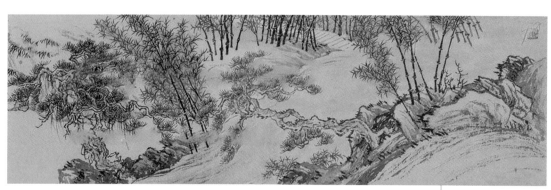

《臨王翬古木寒山圖》局部
1961年 紙本 水墨
尺寸：20 x 102 cm

溥心畬、黃君璧等水墨大師匯聚於此藝術殿
堂，羅芳在傳統筆墨積攢了深厚繪畫底子。
才氣出眾的羅芳在就讀師大的階段曾畫一幅
《臨王翬古木寒山圖》獲溥教授高分評價，
並在圖卷右上方留有溥心畬之鈐印以示肯
定，她畢業後留下來任職師大美術系助教，
並當到了副教授，作育英才。

遊乎四海之外 老莊思想的交會

現今已八十餘年載的羅芳，講起與老莊
思想的相遇，感到如獲知音。她一次機緣下
從台大哲學系的傅佩榮教授學習老莊，開始
非常喜歡莊子講述人與自然，而一學就學了
十幾年。尤其莊子《逍遙遊》中：「不食五
穀，吸風飲露。乘雲氣，御飛龍，而遊乎四
海之外。」順其自然，此之謂逍遙的最高境
界。任何事物使之於自然，老莊所闡述的道
理與她追求的思想境界得到應證，也為她的
藝術創作中更增添風采。

「我覺得我畫水墨畫，都會把中國文化
放在裡面，像我現今畫風技法是時時都在變
化，隨時想到隨時就改變不受約束，但精
神不變。」羅芳教授有著東方傳統水墨的底
蘊、跨域融合的推陳出新，收放自如的水墨
創作，彷似莊子所認為重要是在精神上的核
心思維，那才是真正現代水墨精神的出新，
而羅芳作為東方藝術的重要傳承者，也對現
代水墨藝壇有著深遠的影響。■

1970年成立十秀畫會。自右：溫碧英、張梅英、胡佩鏘、羅芳、
溫淑靜、梁丹丰、梅笑音、田曼詩、譚淑、司馬懿

MUSICAL GEM

東臺灣閃耀的音樂寶石
Eastern Taiwan shinesmusical gem

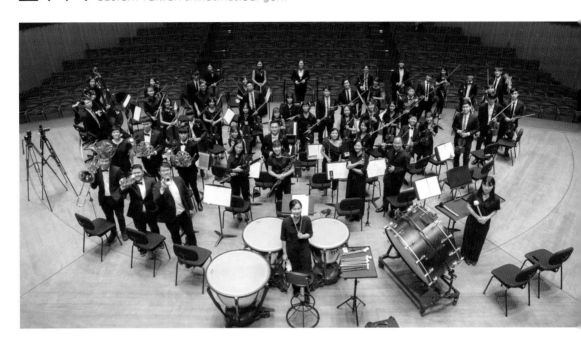

有一類人，總會以一種近乎執著的心追求著更為全面，更深層的美，舉凡各類藝術品的藏家、製作者皆然，在古典音樂的世界中，也不例外。

管弦樂團是表演藝術類別中最複雜的活動之一，臺上的掌聲背後除了每位音樂家經年累月的訓練、千錘百鍊的技巧，還需仰賴指揮整合彼此對作品的理解，使整個樂團齊心揮灑出作品想表現的斑斕世界。而在每年均迎接全臺第一道曙光的台東，也有著一群對音樂藝術之美充滿追求的先行者。

在人們心目中，台東遠離塵囂，實則孕育了許多傑出子弟於國際樂壇閃耀，有感於台東音樂人才培育

與環境需要更多柴薪，團長廖逸芬於2014年創立台東回響樂團，取「回鄉」之意，期待東部的優秀音樂家能有更多機會持續深耕成長，進而成為樂壇重要的存在。為了尋求更多演出的可能性，樂團進駐台糖文創園區13號倉庫歷史建築所改建的Le Ark藝術展演中心。

Le Ark作為一個跨域藝術的平台，將各領域藝術交互、共融，進而與台東回響樂團合作出結合音樂、投影和燈光的演出，也曾受邀策劃結合餐飲的沈浸式演出，與易遊網、星宇航空、董事長遊台灣等單位合作，頗獲好評。積累數百年的古典音樂之美，在臺東昔日的舊倉庫中華麗轉身，化作雷鳴閃電、化作細雨、化作風，倘心有共鳴，不妨規劃一訪。

追求真實的山水情懷

余承堯之當代水墨

撰文◎陳意華

　　半生戎馬的余承堯，56歲之後才開始作畫，他遊歷山川各地，把眼睛所見自然轉化為心中的山水天地。

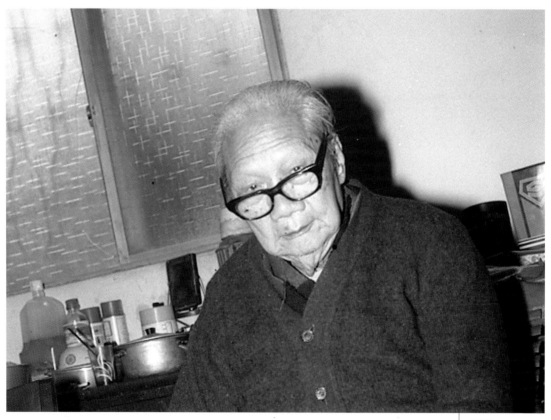

余承堯

余承堯的創作以山水為主，拋棄傳統皴法，以獨特的視角和細緻縝密的結構，詮釋山巒疊翠的起伏變化；他的山水充滿有機性，筆法多變，複雜豐富的層次，構築起畫家的胸中之丘壑。此時的山水不再是故國山河，而是以視覺為取向，化約而後的繪畫符號，在連綿的山體之間建構一個複雜卻又清晰可辨的層次關係。

1963年，余承堯在台北雄獅畫廊首度舉辦個人畫展，三年後68歲的余承堯踏上了美國的土地，由洛克斐勒基金會（Rockefeller Foundation）贊助，在藝術史學者李鑄晉策劃的《中國山水畫的新傳統》大展中嶄露頭角，奠定其海外市場的基礎。

《書法》，35 x 52cm，1957年

余承堯早年通曉文學、詩畫，晚年鑽研南管音樂研究，並對南管音樂推廣不遺餘力，曾發表過南管歷史和樂理等論文。

《景觀山水》
〈黑白〉，水墨紙本，34.2 x 66.8 cm，卷軸：168 x 83.8 cm

愧生先生八秩大慶早歲同盟懷抱紓老眈諸子百家書雖然塵土風雲重郤向滄洲賦遂初不矜功伐故能群雅度海內開玉百方捲瞳難老相河山為壽僑雲中樞察端居後不崇泉退養甘寧青風道林倚靠丹顏駐紅書道用傳碑寫硬黃纖波濃點總會芳碧池水墨雲生紫飛上南山鬱、蒼筋力健從鍛鍊、成朝：不廢暑寒由來心堅雪後松生世風懷賦有真奉親故祝作辰榮拍盈堅秀百歲天崇桂盈增秀百歲天崇景福人　余承堯敬祝〔印〕

《自作七言絕句六》
水墨紙本，33.5 x 98 cm，
簽名左下：余承堯敬祝，鈐印左下：余承堯印，約1971年

為真而寫，畫出山水真髓

余承堯曾說，「繪畫要為真而寫，才能得其真髓。畫山水要熟悉地形學，要能在小小的尺幅當中，表達千里江山的本事。」余承堯的兩件山水之作，均為精采之作，《景觀山水》以白描手法呈現其內在精神，畫家遊山水不在表象的皴法筆墨之中，而是將其遊歷的真實體驗形諸於外物。

而有別於傳統筆墨的《山水》一作，余承堯在亂筆交錯中堆疊出層層的群山峻嶺，著色濃重中營造出磅薄的山水景觀。

書法集各家大成，自出機杼

集各家之大成，余承堯的書法融會貫通，自出機杼，《自作七言絕句六》為1971年之作，他從小自學楷書，20歲開始寫草書，熟稔顏真卿、褚遂良和歐陽詢之作，十分推崇王羲之。

余承堯認為，先練好字，始能作畫，因此練字是畫畫的基本功，其書法一如其率真的性情，鍾情於楷、草的他，此類作品流傳最多，而此作是難得一見的行書佳作，行書介於楷、草書之間。

余公之行書，筆毫運轉、點畫之間皆在規矩之中，提按藏鋒裡流露著古樸的氣質，其以楷、草數量最多，其中草書受到懷素的狂草影響，《書法》一作自由奔放，放浪不羈，張力十足。■

《山水》〈彩色〉，水墨設色紙本，鏡框
尺寸：51 x 43 cm

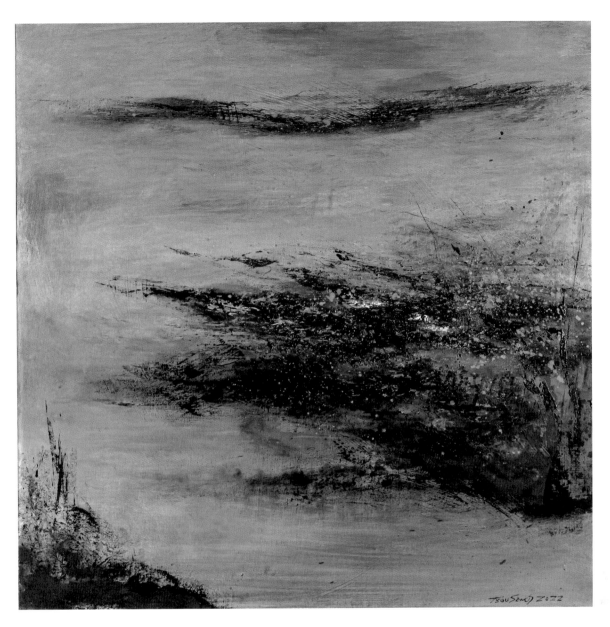

氣、韻 | 鄒森均油畫展
Zou Senjun Oil Painting Exhibition

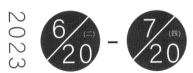

2023 6/20(二) – 7/20(四)

開幕茶會：6/24(六)02:00pm

【絢彩藝術中心】桃園展館 - 桃園市蘆竹區新南路一段125號B1　(03)212 2990

精彩，需要一場美好關係

謝明錩的水彩賞析

撰文◎吳上賢

　　「關係」是指事物之間相互影響，是一種取與捨的智慧。謝明錩老師水彩畫面中的「美好關係」，有濃淡虛實，有疏落相宜，是美，是智慧，也是本事。

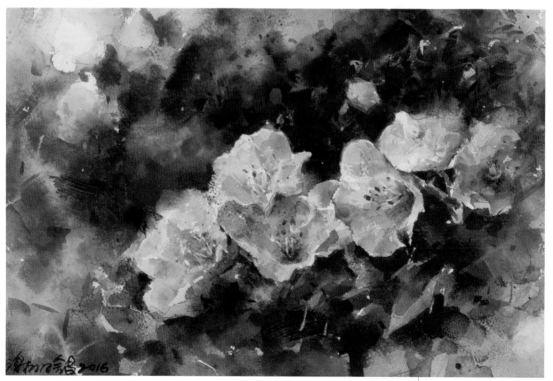

《盛開的喜悅》 2016年 水彩 紙本
尺寸: 38 x 25.5 CM

屹立水彩藝壇四十餘年，至今仍創作不懈的他，其實出身於文學系，把文學以色彩妝點，將歲月用畫筆生花，謝明錩老師的水彩畫有文藝風采，也有真情流露，因此，才能如此感動人心、扣人心弦。

《盛開的喜悅》採用了色相環中的紅、綠對比，大玩色彩遊戲。映紅之間，濃淡相宜；茂綠之中，暗香浮動。氤氳般的灰色調

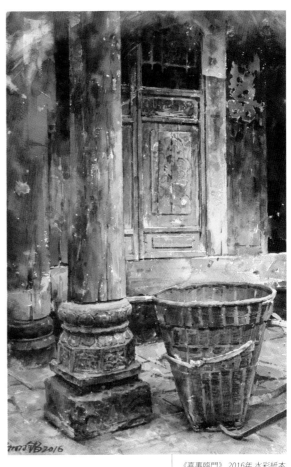

《喜事臨門》 2016年 水彩紙本
尺寸：51 x 38 CM

《晨風絮語》 2013年 水彩紙本

大膽遊走在「對比」之間，巧妙地「調和」主色塊間的節奏韻律，在美妙關係中，處處見生機，處處有生命。作畫時，謝明錩老師不忘分享：「襯托主賓最好的方法，是善用對比，而為了美妙的節奏韻律，需善用調和。」

他在筆記中寫道：「意念創造形式，形式帶領技巧。」透過意念的探索，他看到了常人眼中之外不曾注意到的美。如同《晨風絮語》，三顆繡球花各有三種不同姿態。姿態之中，畫濃淡虛實的趣味，畫亂中有序的感覺，畫澎湃，亦畫激情。技法之間，縫合、重疊、渲染交錯並用。畫主角如疊石砌磚，個個精準；畫配角如窪地潑水，一體成形。謝明錩老師將水彩看作人生的修練場，並強調：「藝術不僅是職業，更是志業。」

《古鎮之喜》2020年 水彩紙本
尺寸：60 x 102 cm

《歲月之光》2019年 水彩紙本

從生活周遭取材，他擅長以細膩且深入的寫實技巧，來描繪歷史物件中的一縷滄桑。

《喜事臨門》創造出文學悵然之美，美麗中有滄桑，滄桑中不失美麗。有點虛空，也有點懷舊，好似一段遙遠的老故事，也寫實到令人一再停留。因為水彩的透明氣質，泛著一層灰黯的顏色，靜謐蕭條，但空中飄著熟悉的農村氣息，既抽象又真誠，若隱若現，恍若昨日雲煙。

謝明錩老師喜遊歷各國，如印度、葉門、以色列、中國等，老城、古鎮盡收眼底，他拍照，也寫生。《古鎮之喜》布局精彩，燈籠的「紅點」，屋簷交互的「曲線」，塊落有致的「暗面」，可追溯至畫面構成三元素——點、線、面。

謝明錩老師不僅以老街訴說歲月滄桑，以老景暗喻生命哲思，他的「有畫要說」，也來自於長期閱讀，飽足的閱歷、知識，才能孕育出藝術家獨有的氣質、個性及涵養。

他的鄉土懷舊系列具有正向思維，景物有腳踏車、齒輪、機械等。他相信，舉凡能夠運轉順利的結構，就有美的存在。

天光下老物一架，寂靜無邊；天光上綠意一片，迎風搖曳。此幅《歲月之光》是畫家行腳羅東林場，藉物抒情，有感而發之作。在謝明錩老師的水彩筆下，老物訴說著人生的悲愴和憂戚，綠葉綻放出生命的喜悅和期待。■

ROYAL PORCELAIN
皇家典範、盡在天鵝堡

- 介紹百年瓷器品牌 Nymphenburg

德國寧芬堡皇家瓷器工坊

自18世紀創建起，寧芬堡皇家瓷器工坊即成為高水準瓷器製作的藝術殿堂，秉承皇室傳統，製做頂級高水準皇家餐具，瓷偶和各種瓷具。18世紀著名塑形大師Franz Anton Bustelli，19世紀的藝術家Hermann Gradl等的合作，使寧芬堡出產了很多享譽世界的瓷器作品。這種獨特工藝時代傳承，也唯有堅持純手工製作，才能保證寧芬堡皇家瓷器特有的品質，精緻和光澤。搭配寧芬堡特有的5萬多種色彩，嚴格遵循皇家官窯傳統制作工藝的流程，保證了每一件作品都符合博物館收藏級的標準。環顧世界，也唯有出身皇室的寧芬堡皇家瓷器工坊仍堅持這全然純手工製作每一件作品。

因為每件藝術作品都是大師們精雕細琢的藝術結晶，也因此每件藝術作品都是世界唯一的，具有極高的收藏價值和升值空間。

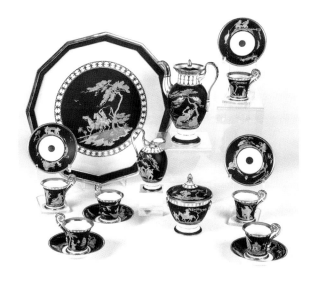

Nymphenburg寧芬堡頂級黃金手繪寶瓷

瓷器與愛情

數百年來，寧芬堡皇家瓷器演繹了不少動人的愛情故事，最讓人熟悉茜茜公主與路德維希二世的故事，那段神聖而不能實現的愛情就是一段佳話。作為巴伐利亞國王馬克西米利安二世之子——路德維希二世，他迷戀音樂文化，熱衷修建城堡宮殿。從未結婚卻與奧地利皇后伊莉莎白即茜茜公主，也就是他的堂姐保持着終生的友誼。

愛。特別是美國好萊塢的明星大腕們，諸如施瓦辛格、布拉德.皮特，朱麗葉.羅伯茨，喬治.克魯尼，凱瑟琳.澤塔.瓊斯，傑.奎琳等眾多大明星都爭相購買，並收藏了很多寧芬堡的皇家瓷器，甚至在他們宴請賓客時享用的所有餐具，都是來自寧芬堡皇家瓷器，盡顯奢侈、豪華與氣派的宮廷皇族風範。

名門薈萃

自成立之日始，寧芬堡皇家瓷器的愛用者不乏來自皇室貴族世家，政商名流，影劇豪門與藝文界人士。其中英國女皇，日皇夫婦，教宗，美國總統夫婦，温莎公爵，泰國王室等，皆是我們的VIP貴賓。寧芬堡皇家瓷器伴隨其美妙而浪漫的故事，深受歐美等20多個國家越來越多的藝術品愛好者們的鐘

天鵝堡瓷器博物館
電話：(03)370-6996
地址：桃園市龍安街96號2樓

醒來一座活火山

簡評黃金連首次個展《一墨如雷》

撰文◎羅青 / 現代詩人及書畫家

　　我自美留學返台後，曾先後在輔仁、師大、政大、文大、東吳、中興等大學任教或兼課，每遇到才情煥發的學生，無不歡喜讚嘆，傾心結交。有緣的學生，以旁聽生為主，多半來自外系如法律系、外校如台大，外省如新疆，外國如南韓、馬來西亞。遺憾的是，我任教時間最長的師大，師生之緣較淺，反倒乏善可陳。

　　五十五歲時，我配合教育部全力推動的「五五專案」，辦理退休，本著「仁者樂山」的嚮往，溯大漢溪蜿蜒而上，直至源頭大溪附近，買宅隱居，準備專心二十年讀書寫作，研習書畫，以暢所懷。

羅青

時光荏苒，匆匆一過十五年。偶蒙何創時書法藝術基金會何國慶董事長錯愛，邀我在「創時講堂」略述閉門書畫兼讀書之心得。講座結束後得到一些初步的迴響，迎來幾場後續的系列講座，引起文化大學視覺藝術推廣部主任潘慧敏的注意，希望我到該校城區部大夏館，繼續無限期開課。

阿連廚師出妙悟派

歷來有關藝術賞析的課程，多以圖片及解說為主，師生互動不多。我見大夏館各項藝術設備齊全，遂興理論與創作並行之新構想，以書法研究為基礎，史論、美學與臨摹、創作，多管齊下，力求師生能當場交互驗證，再輔以西洋古今藝術對照，依序探討花鳥、人物及山水畫的過去發展與未來展望。

每期四週、一週三小時的課程下來，我觀察到，堅持不懈的學員中許多已是成績斐然、在藝壇嶄露頭角的中壯藝術家。於是每次課後，依照所講內容，留下作業構想，希望下次課前，大家能把六天的創作或臨摹張貼於教室四壁，先供學員相互觀摩，各抒己見，然後由我利用課前十分鐘，逐一講評。如此這般教學相長，大家都有出乎意料之外的收穫。

其中，每期都來報到、作品數量豐富且表現方式多元者，是年過六十的黃金連先生。

黃先生自幼性好藝術，然因環境現實所圍，走上了廚藝之道。他的耽美之志，遂藉

黃金連研習書法，並將之幻化融入其藝術創作

巧妙無比的刀功，透過煎炒煮蒸，在鍋鏟杯盤之間表現得淋漓盡致，獲獎無數，成為各大飯店的金牌主廚「阿連師」。

不過，廚藝再精湛，終不脫功利實用，距他心目中的純粹藝術，仍然十分遙遠。他渾身無窮的藝術生命力，有如悶壓在內心底層的滾燙岩漿，煎熬了四、五十年，找不到夢醒爆發的出口，豈甘輕易罷休。於是他毅然退休，全力投入藝術，四處拜師，日求精進，冀能發現恰當的噴發管道。

穿著與作品皆幻化多變

孔子云：「志於道，據於德，依於仁，游於藝。」所謂的「道」、「德」、「仁」皆屬形而上的修養，不易一眼看出；但以個人生命力，隨機應變「遊」走於「六藝」（日常生活作息）之間的各種表現，則可從最基本的穿著打扮上，一窺其特質。

阿連師初次在班上亮相，便以穿著不凡搶眼，但見他衣褲顏色對比強烈，造型花樣別出心裁，十足藝術家派頭。雖然我一貫主張，藝術家搞怪，要怪在思想創意上；但對喜以特立獨行服飾彰顯個人藝術理念的裝扮，我並不反對。畢竟，有創意的個人造型，是「游於藝」的第一步。

阿連師的作業，每次都有四五件之多，自成系列，形式變化多端，技巧五花八門：或篆隸草楷，古文奇字火星文；或墨彩油彩，印染拼貼稻穗花；或立體裝置，潑灑雕塑現成物；或電腦打印，意象重疊設計圖。幾個月下來，在同學的尖銳批判與善意建言下，他有了脫胎換骨的變化。

兩年後，即2021年12月，在學員彼此切磋、相互鼓勵之際，大家興奮地迎來了第一屆妙悟學派師生藝術展《春天不遠：從線條出發》。阿連師幾件抽象表現式的墨彩作品，無意間受到了收藏家邱福生董事長的青睞，遂有新竹雲水觀王禪老祖廟宇之旅，雲夢山丘休憩別業夜宴品茶之會。

邱董精神上的鼓勵，給了阿連師繼續奮發的動力，下定決心，預告計畫次年九月，在大夏館舉辦處女個展。我聞訊自是加油打氣，樂見其成。

歷代畫家，晚年習畫而有大成者，屢見不鮮。因為，技術的修練，雖有遲速之分，只要肯下工夫，然三五年內，必有成果。而藝術境界的高低，則超乎技術之外，非靠修養的深厚與獨造不可，無法速成。

阿連師正式學習書畫，不過兩年多，但已深知，一般所謂先鋒抽象裝置，形式雖似新穎，內容則多為八股陳腔；至於外表傳統保守嚴謹，形式看似愚鈍木訥，若內容真情實意灌注，層次深厚有味，獨抒自家見解，亦不妨成為大家。

晚年習畫，一墨如雷

六十七歲舉辦第一次個展，阿連師未免有種急迫感。他有如火山爆發一般，把畫展的主旨訂為「一墨如雷」，以筆墨突破沉默，

圖一：
《阿連火星文》2020年 水彩紙本
尺寸：60 x 102 cm

一口氣推出以下四個系列，等於辦了四個展覽： (一)書藝密碼系列，(二)墨彩意象系列，(三)稻穗表現系列，(四)現成物系列。

「書藝密碼系列」是他研習書法時期的實驗作品，其中最讓人矚目的是《阿連火星文》，把類似東巴文、麼些文的象形文字，混合大篆小篆的筆法，交錯寫在一起，充滿了保羅‧克利（Paul Klee）式的童趣。（見圖一）其次是把類似篆書與篆刻混合的連綿字，寫在一個金雞獨立的立方體上，成了貨真價實的「立體派」書法。

「墨彩意象系列」是他最成熟的山水創作。我曾在課堂上特別推薦王攀元的絕筆之作，黑白強烈對比的油畫《英雄淚》。阿連師心領神會，大受啟發，創作了一系列白山黑水式的枯寂景致，從「山崖樹屋」意象緊繃對照，到「飛白幻影」抽象虛空變化；從偶然的筆墨之「興」，到結構的自然之「遊」，最後落實到《一萬九千公尺下的東京灣》一圖，為中國山水畫，開啟了最新的一扇窗戶。（見圖二）

全球化進入二十一世紀以來，各種衛星日夜拍攝地球影像，讓大家對太空觀點的地球影像逐漸熟悉，但卻還沒有畫家以恰當的技法與視角，來反映此一全新的知感性（sensibility）。阿連師的《東京灣》適時的填補此一空缺，形成了一套可以持續開發的題材。一個畫家在如此短的實驗期間，能有如此豐碩的探索成果，實在是於「層層努力漸修之中，抓住剎那頓悟機運」，允稱最佳。

圖二：
《一萬九千公尺下的東京灣》宣紙 墨彩 壓克力 實物拼貼
尺寸：142 x 79 cm

阿連師看到德國戰後新表現主義大師基佛（Anselm Kiefer 1945-）生猛潑辣的泥土系列力作，深受感動，也想用台灣的稻穗禾梗一試，其結果是拼貼潑灑式的「稻穗表現系列」。因為尺寸的限制、技法的遲疑與氣魄的欠缺，此一系列還有一段長路要走。

裝置藝術反思社會

裝置藝術在西方已發展了近一個世紀，阿連師當然也不會放過此一表現方式。

裝置藝術的材料與成品，多半來自身邊現成物的選擇與組合；西方藝術家將之擴大成為人生內在反思及社會文化批判，理想雖高，成功的範例不多。這次展出的裝置多為小品，主旨在凸顯觀念的探討，不以體積龐大譁眾取寵。其中最有意思的是《消失的戰爭》（圖三）與《借光獻佛》（圖四）。

《消失的戰爭》是後現代綜合藝術，背景以相當成熟的「抽象表現潑灑滴落法」畫成，沒有下過一番苦功，不易達到如此充滿彈性的飽滿效果。在看似「日常一團混亂」的畫面上，作者於右上、中間及左下，分別黏貼上了不起眼的玩具噴射戰鬥機，攻擊直升機及主戰坦克車，配上四射的紅線，混亂的畫面，遂成無人機觀測下，讓人眼花撩亂的戰爭焦土場面。螢幕上驚心動魄的戰事，

圖四：《借光獻佛》 複合媒材

一旦拖延成曠日廢時的糜爛掙扎，便又回歸或「消失」入「日常一團混亂」之中，再也引不起一旁看熱鬧的興趣。

在《借光獻佛》中，作者以兩片光碟，襯托已經聲光電化了的佛祖，在後工業社會的舞台上，嶄新亮相，反映通俗佛教在當代文化的邊緣面貌，充滿了反諷與無奈。

當前各式電子產品日新月異，可資阿連師運用，嘗試藝術製作技的更新，在期待新秀之餘，我們且對老將拭目以待。看他如何在深刻的內省中，發揮隨機應變的藝術生命力，釀新奇的過眼成醇厚的永恆。■

圖三：
《消失的戰爭》 宣紙 墨彩 壓克力 實物拼貼
尺寸：88 x 58 cm

彭氏書風 安靜閒逸

詩、書、畫三絕才子彭醇士（1896-1976）

撰文◎Alice

　　彭醇士，譜名康祺，後改名粹中，字醇士，號素庵，又署素翁，江西省高安縣人，畢業於北平市中國大學，於桐城派詩人姚永概先生門下，精於詩、書、畫並稱三絕，被譽為江西三大才子之一。他渡海來台前已頗富盛名，其詩文承繼江西詩派傳統，初學北宋張宛邱、後學李商隱，不以華豔為之，著有「南浮集」手稿數卷，不過可惜的是早期作品流傳不多。

　　彭醇士的書法由定武蘭亭入手，融會二王的書法，以中小行楷最絕，1949年渡海來台後曾任台灣大學、東海大學教授、靜宜文理學院教授兼系主任以及中國文化大學詩學研究所所長，與台灣文人雅士交流頻繁以書信、手札互動往返，如李漁叔、王觀漁、曾克耑、曾紹杰、臺靜農等人，讓我們得以有機會自這些書信作品中，一窺其書法功力。

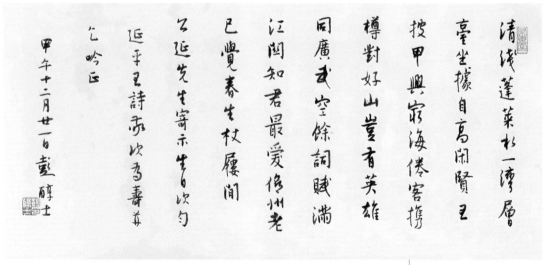

《行書書法》1954年 鏡框 書法 紙本
尺寸: 59 x 28 cm

子政賣餅而說麟書

章麟仁兄 屬

元常抱犢乃勤章草

彭醇士書

《行書對聯》立軸 書法 紙本
尺寸:34 x 135 cm

《吉祥偕老》水墨 紙本 設色
尺寸:30 x 58 cm

　　彭醇士的書法安靜閒逸,以王羲之集字聖教序為本。學者吳奇聰曾在《彭醇士書法藝術研究》論文中將其書法分為三期:來台前的「早期風格」、來台後的「自我風格」、以及教書後的「人書俱老風格」。

　　彭醇士的「早期風格」偏向北碑風,行、草交雜多以草書字形居多,但由於風格尚未成形,所以較為雜亂。55歲之後,彭醇士的風格日趨穩定,此時期的書法已融合各家風格,洗練成熟的用筆,書法線條遒勁,節奏輕重有度,將其書畫藝術推向顛峰,「彭氏書風」儼然成形。

　　舉例來說,《行書書法》一作於1954年完成,此為彭醇士58歲的作品,緩急有序,章法行氣更加純熟,是難得的逸品之作,有些藏家認為,彭氏書畫造詣更勝溥氏;而《行書對聯》一作曾登錄於《彭醇士詩書畫選集》中。

　　此外,彭醇士善於山水,在寫意花卉上更是別樹一格,尤以梅與牡丹為最,《吉祥偕老》一作如渲染的沒骨水墨花卉,淡雅秀麗不俗豔。■

對生命印痕的凝視

周珠旺的超寫實世界

撰文◎陳意華

把每一個時刻停留在每一個石刻中
我看見層層無底的歲月
透過覆蓋我的時刻
感謝上帝賜我
不可征服的靈魂……

- 周珠旺

　　每逢看到周珠旺的鵝卵石，彷如感受到島嶼南方的豔陽高照，一顆顆圓滾滾的石子就像真的般，教人忍不住想伸手撿拾、把玩，折服於他精密的寫實技法中。從小在屏東長大的周珠旺，和自然的關係很密切，他創作的主題環繞著砂與石，把島嶼南方的陽光帶進創作中，海和砂石似乎是他情感的歸屬，與「家」的聯繫密不可分。

　　周珠旺的家裡從事養鴨業，從小就在家中幫忙撿鴨蛋。在日復一日、年復一年的撿鴨蛋過程中，培養出他敏銳的觀察力，例如如何判斷鴨蛋的好壞，若非長年的眼力磨鍊，很難分辨其中的差異；而農作的機械式做活

也磨鍊他的心志，讓他在模擬寫實的創作中，能夠專注且有耐心和毅力投入其中。

《磊磊》2022年 油畫 畫布
尺寸: 194 x 97 cm

《草石有心》 2021年 油畫 畫布
尺寸：194 x 97 cm

1978年出生的周珠旺，很早即受到關注，25歲時榮獲高雄美術獎首獎，四年後又摘下台北美術獎首獎。雙料首獎的桂冠並未讓周珠旺停下腳步，2009年他獲邀至紐約Watermill夏季駐村計畫藝術家，走向世界的彼端。

周珠旺早年令人印象深刻的系列，是以「囝仔」為主題的作品，亦正亦邪的惡魔小孩隱藏於內心，偶爾出來作怪；然而隨著年歲的增長，他內在的小孩也慢慢脫胎換骨、成長蛻變。周珠旺的創作主題明顯地伸延至對家鄉的感念，石頭的刻劃成為創作的不歸路，他以堅若磐石的宗教精神，凝神專注，把每顆石頭的紋理細膩地描繪出來，精煉的超寫實風讓這些石子被賦予了另外一層意義。

對周珠旺而言，寫實乃是抽象的延伸，寫實脫離表象的意義後，重新建構了脈絡關係，而讓抽象的形式隱含寓言的意味。正如《草石有心》一作，此作源自《紅樓夢》中絳珠草和寶石的典故，寶石和仙草的萍水相逢，暗喻人世間緣深緣淺的無常樣貌。《磊磊》一作則是周珠旺的經典題材，飽滿的圓石賦予「圓滿吉祥」的寓意，似乎也和藝術家名字中的「旺」字有著不著痕跡的呼應，鵝卵石在歷經大自然的風雨波浪衝擊下磨鍊得日益精光，和藝術家從小在撿鴨蛋的磨鍊下培養出的毅力，不謀而合。

周珠旺的繪畫展現了令人為之驚嘆的超寫實能力，從他的繪畫語言，我們可以看到藝術家凝視個人生命的經驗和體悟，藉由細膩的超寫實技法，凝視飽含內在省思以及對大千世界裡一花一天堂的深刻體悟。■

製造歡樂的藝術家 Mr. Doodle

撰文◎陳意華

> 我希望它成為一種快樂的視覺語言，全世界每個人都可以享受並感受到自己參與其中。
>
> - 考克斯（塗鴉先生）

《瘋狂旅行車：前側第八號》2015年 噴漆 鋁板 裱於木板
尺寸：73 x 110 cm

英國網紅藝術家塗鴉先生（Mr. Doodle），IG的粉絲追蹤人數超過百萬，雖然遠不及班克斯，但短短幾年內爆紅，塗鴉先生的話題不斷。去年十月他完成了歷時兩年的超酷藝術行動，親筆塗鴉新居落成，白色的建築被密集的符號蓋滿，從裡到外佈滿了各式各樣天馬行空的圖案。

塗鴉先生本名考克斯（Sam Cox），擅長用馬克筆隨意在畫布上作畫，密集的字符、物體和圖案，用粗黑的線條在看似隨機且毫無秩序下不斷地繁殖、增生，他隨意從身邊的小物件汲取靈感，每件到手的東西都能轉化為簡易的符號，形塑他對世界的看法。流暢的、塗鴉的、鮮明的、逗趣的，這些繪畫特質已是他具標誌性的藝術語彙。

曾經形容自己具有「強迫性塗鴉」的考克斯，和具有強迫症的藝術界教母草間彌生其作品有異曲同工之妙，密集的符碼讓考克斯成為作品的一部分。面對強迫症，考克斯說過，「唯一的『解藥』就是不斷地創作來減輕強迫症帶來的不舒服。一開始我以為這個藝術行為並不會被家人及朋友理解，但沒想到他們覺得我的塗鴉方式很酷。」

《無題》麥克筆 紙本
尺寸: 42 x 59 cm

考克斯的畫超出畫布的界線，創造3D的空間，不受時間、地域的限制，他在衣服、物品、櫥櫃、牆壁和地鐵等各種不同媒材上創作，完全打破僅限於平面空間的想像，「我把自己貼上『塗鴉先生』（Mr. Doodle）的標籤——意指在任何地方都能塗鴉的人。」確實是，考克斯的即興創作是作品很大的魅力之一，就像他在2015年創作的「瘋狂旅行車」系列，此作是藝術家在休旅車的板金上作畫，並分割為數十個部分，再以編號命名之，每一部分皆能獨立成為一幅畫作。

2021年春拍香港佳士得推出「Mr Doodle:瘋狂旅行車」專拍，共27件作品全數售出，即便在疫情衝擊下，考克斯的作品依然能衝出百分百的成交率，可見作品受歡迎的程度。

《瘋狂旅行車：前側第八號》一作，以逗趣的笑臉，帶點禿頭微胖的老學究形象呈現，畫面構圖布局生動、有趣，此一作品被安置在木箱中，擺設起來十分前衛性。另一件作品是四件一組的絲網版畫，由四個主題構成，包括《黃色太陽花》、《藍色機器人》、《橘色魚》、及《粉紅鳥》，每件作品版數共100版，圖案造型和色彩搭配十分療癒和可愛，能為居家空間營造活力的氛圍。

對考克斯而言，創作本身沒有任何意義，唯一的意義就是為觀者創造視覺的愉悅感，「我希望它成為一種快樂的視覺語言，全世界每個人都可以享受並感受到自己參與其中。」另外幾件以《無題》命名的紙上作品，有鴨子和童趣的塗鴉，流暢線條和可愛的人物造型，不僅價格親民也很吸睛。

考克斯和老婆的愛之屋，在網路上瘋狂地轉發，穿著自己創作的圖案，考克斯儼然成為藝術的一部分，面對未來的Z世代時代，考克斯能否成為Z世代眼中的草間彌生呢？引人無限遐想。■

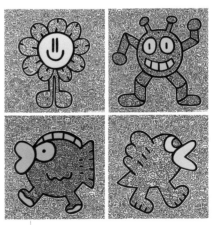

《黃色太陽花》、《藍色機器人》、《橘色魚》及《粉紅鳥》 2019年 版畫 數位印刷
尺寸: 35 x 35 cm x 4件

談「意識流」與我的水墨繪畫

撰文◎楊識宏

《矗立》2013年 丙烯 畫布
尺寸: 221.5x 341 cm

　　「意識流」這個詞是美國心理學家威廉‧詹姆斯（William James,1842-1910）最早於1890年開始使用的，原指人的意識是流動性的，變化萬千，而不是固定、有條不紊的。後來心理分析大師佛洛伊德（Sigmund-Freud,1836-1939）進而創出意識與潛意識的學說。十九世紀末西方小說家也藉此發展成一種文學的寫作技巧，把小說人物心中毫不連貫、變化無常的片斷聯想與回憶描寫出來。這種融匯思緒、印象、記憶與感覺於流動的意識狀態之敘事體式，又稱「內心獨白」。

在文學上，論及「意識流」就一定要提到詹姆士‧喬伊斯（James Joyce,1882-1941）這位愛爾蘭的大作家，他曾被《時代周刊》推崇為二十世紀最具影響力的文學家。他的鉅著《尤利西斯》（Ulysses）更被認為是現代小說之經典。在《尤利西斯》書中，最後一章可謂喬伊斯意識流創作技法之典型；全章三十八頁（原文）一六〇八行，分成八大段，除第四及第八大段末有個句號，此外標點符號全無。全章就描寫一女子之胡思亂想，其晦澀難讀可想而知。

意識流系列 水彩

難怪，另一位心理分析大師卡爾‧容格（Carl Jung,1875-1961）在致喬伊斯的信中說：「我花了三年的時間才讀通它。我很感激你寫了這麼一部大書，我從中獲益不少。但我大概永遠不會說我喜歡它，因為它太磨損神經……。」喬伊斯無疑地開創了現代小說寫作的先河，所以有人把《尤利西斯》的重要性比喻為文學上的立體派繪畫、或是小說中之畢卡索。

我曾經問過許多搞文學的朋友，多半都沒讀過或讀完這部鉅著，很慚愧地，我亦是其中之一。《尤利西斯》像是本天書（蕭乾語），誰都知道它是現代文學的曠世傑作，但難以卒讀，實在夠嗆。艱深難懂、不易登堂入室、甚至根本不得其門而入，這是不是現代主義藝術的通病呢？其實歸根究柢，是觀看方式與角度的問題。

《信仰》 2018年 丙烯 畫布
尺寸: 200x 200 cm

現代藝術 探索冰山下的潛意識

現代主義以前的藝術，關注的是外在的世界或外在的真實；現代主義以後則轉向內在的世界，是對內在真實的探討。正如意識與潛意識的關係，意識是向外的，潛意識是向內的。意識只是冰山一角；潛意識是水面下體積更龐大的部分，且深不可測。潛意識作用的糾葛複雜程度絕不亞於意識。

人是複雜的動物，受社會倫理教條的約束，其意識可以是偽裝的，因此顯得人模人樣道貌岸然，而潛意識卻猶如深淵底流、暗潮洶湧，有許多不可見人之歹思雜念。這個內在世界是神祕駁雜從未被觸及揭露，而現代藝術的基本精神，就是在探測挖掘這不可見的深層心理與人性，這才是人類真實的原貌。

現、當代繪畫，尤其是抽象繪畫所關注的就是這塊，即所謂「內在的真實」。抽象類型的繪畫是以它視覺的圖像語言，來具體呈現意識流式的「內心獨白」。大體上，以這樣的角度去觀看就不至於失之毫釐而謬以千里了。

而且，請別忘了，形象的語言比文字的語言早了將近一萬五千年，形象語言的溝通需求是人類的本能，最原始也最有力量。小孩在學會用語言文字與人溝通之前，就先會塗鴉。小孩大部分都是天生的畫家，可見形象語言較諸文字語言的使用能力，幾乎是與生俱來的，所以我們說繪畫是國際共通的語言，沒有國界不需翻譯。

我的水墨意識流作品 於焉誕生

2003年，一個很偶然的機緣，在韓國舉辦的《世界書藝雙年展》邀我參展。雙年展中有一部門是請世界各國的藝術家以書法用的毛筆、水墨、宣紙創作，但並不局限於傳統定義裡的書法，只要材料工具仍是書法，形式上可以自由發揮。這引起我極大的興趣，我寄了二件作品去，結果極受好評，在之後2005，2007年每屆雙年展他們都邀請我。對於水墨這媒材的實踐與體驗頗有點心得，2007年寄出參展作品後，我即嘗試將其融入我的繪畫創作。「意識流」系列作品就是這樣產生的。

這組水墨繪畫的系列作品，基本上與我的壓克力布面繪畫在形象的思維與繪畫的美學方面是可以接軌的。由於是使用不同的媒材，在創作過程中竟有意外的邂逅之快感。我好像無意間闖入一個世外桃源，真的感受到如行雲流水般暢快淋漓的經驗。通常我較少做系列的作品，這回畫起來很順手，簡直勢如破竹，欲罷不能，不覺中已一系列地畫了許多張。彷彿自己是隨著潛意識或無意識而流動、奔馳，而且巧妙地迴避了意識的把關阻礙，直探自我內裡最深層的真實。

意識流系列 水彩

《生長與腐朽》1986年 炭筆 壓克力 畫布
尺寸: 152.5 x 197.5cm

向狂草書聖懷素致敬

由於這組題為「意識流」系列的作品是緣起於書法的觀念與實驗，自然地就讓我想起了王義之。傳說他寫了《蘭亭序》之後，數日曾試著重寫，可寫了數本都無法得到當日那次的神韻。因為當時好友相聚、天朗氣清、惠風和暢，加上在酒酣耳熱之際；書寫運筆之時已進入意識與潛意識之間的恍兮憶兮之亢奮狀態，那絕佳的片刻與狀態是獨一無二的，無法取代，也無法再複製。

再想到狂草書聖的懷素。他的狂草書法，依我的觀察，它即是「意識流」的經典作品。以他最著名的《自敘帖》為例，據史料記載，懷素揮毫「迅疾駭人」；不假思索、風馳電掣、一揮而就。人若在純速度的狀態下很難思考，而是進入一種下意識、無意識或潛意識的最底層，也就是我們常說的忘我之境界。據熊秉明的解釋：「懷素的草書只是純速度，沒有抑揚頓挫，筆鋒似乎要從才寫成的點畫中逃開去，逃出文字的束縛、牽絆、沾染。一面寫，一面否認他在寫，『旋說旋掃』，文字才形成，已經被遺棄，被否定，被超越，文字只是剎那間一念的一閃……。」

如果說書法裡的文字是屬於規範性的意識，那麼懷素是以速度來迴避意識，而是讓潛意識的流動來取代意識，其心理狀態有點接近西方繪畫中的自動性技法的原理。他以線條的快速揮掃來偵測心靈的底蘊；以速度本身的感官效應來形塑心靈的圖象。在一種幾近發狂的精神狀況中留下最本質最真實的生命情境之痕跡。

懷素的《自敘帖》雖作於距今一千多年前的唐代，但吾人今日觀之，卻仍歷久彌新，狂放絕妙，超越時空。我認為這才是藝術！而我的「意識流」系列，是繪畫創作的新探試，除自娛外，也是向喬伊斯與懷素致敬。■

《荷蘭百合》1993年 油彩 畫布
尺寸: 65 x 53 cm

枯與榮

陳永模 詩書畫印作品展

啟動沉寂已久的能量，枯木逢春，再現華榮。因謂之枯與榮。

XUàn 絢彩藝術中心
Art Research Center

9/2 六 – 9/30 六

9/9 下午2點 開幕茶會

侏儸紀台北旗艦店：台北市中山區民權東路二段１７號Ｂ１　TEL：02 - 2593 - 3977

非具象水彩畫家蕭如松百歲冥誕紀念展

從台灣土地長出來的藝術家

撰文◎陳意華

　　去年是蕭如松百歲冥誕，由新竹縣政府文化局主辦的「百年蕭如松系列活動」揭開序幕，2022年12月23日甫於亞洲現代美術館舉辦的跨年巡迴展。蕭如松藝壇耕耘逾50年，作品流傳百世，是台灣重要的在地藝術家，對新竹在地美術教育帶來深遠的意義和影響。更重要的是，藝術家創作的所思所想皆根植於台灣這塊土地，與新竹在地文化密不可分。

　　長年於新竹執教的蕭如松，出生於台北，畢業後定居於新竹縣竹東。個性沉靜的他不擅於言詞，對藝術充滿熱情，熱中於藝術推廣，並以身作則活躍於台灣各大重要美術展覽會，包括了省展、台陽展、青雲美展、全省教職員美展等，並獲獎無數，甚至獲得省展免審查的認定。據統計他參加過的省展計44次、台陽展46次、青雲美展32次。

　　雖然蕭如松參加過很多的畫會活動，但鮮少與畫友往來，專注於個人創作和教學。蕭如松在學生心目中的形象，「蕭如松老師生活很拘謹、有禮貌、待人十分客氣。因受日式教育影響甚深，所以他的個性喜惡分明，他不逢迎、不諂媚、不攀緣、認識不深的人、不多談；但對熟悉的朋友一定關懷。」自律嚴謹的蕭如松有個暱稱，叫作「叫太陽起床的人」。他早上五點起床，七點就到校執教鞭，對高中的美術教育教學貢獻不少心力。

　　蕭如松平時喜歡閱讀書報、雜誌和大師的經典之作，作品受到鹽月桃甫、中西利雄、李澤藩等人影響，透過閱讀鑽研大師的畫技，不斷揣摩和實驗，創作出獨特的個人語彙。

《新竹東門》水彩 紙本
尺寸: 38 × 27 cm

色彩表現創造出獨特個人語彙

　　欣賞蕭如松的畫作，畫面的色彩是一大重點，分不出究竟是水彩還是油彩？若是水彩，為何畫面能在層層疊加後創造出「厚實的透明感」？事實上，蕭如松使用的是不透明水彩，他添加濃度較高的色粉強化遮蓋力，藉此取代油彩厚塗的效果；在構圖上，他以反覆不斷的層層疊加，做出透明物件變異，營造畫面的動感。蕭如松以水彩創造出如油彩的厚度感，讓畫面的豐富度蘊含無限的哲思，而獨特的用色，構築了沉穩的、靜謐的藍色氛圍。

　　蕭如松的作品，創作形式多樣包括寫生小品、風景畫、靜物、人物等，他是超越疆界的藝術家，雖然長年定居在新竹，作品卻超越地域性，以一種普遍性的表現引發觀者共鳴。

　　不像其他藝術家擁有無限的資源，自律甚深的蕭如松創作生活嚴謹，即使在匱乏的時代依然孜孜不倦於創作。他以有限的材料，創作出一幅幅非具象且蘊含象徵意味濃厚之作，在無法有多餘金錢購買品質較好的油彩畫材時，卻為他的創作另闢蹊徑，讓水彩成為他創作的代表性語彙，只有蕭如松能超越蕭如松！■

認識「藝術品區塊鏈存證」

讓藝術品的收藏和投資更有保障

內文口述◎張焜傑 / Art Trust Technology共同創辦人
文字整理◎林妤庭

充斥著高仿的藝術品世界，作品的真假難以僅通過肉眼辨別。即便有藝術品來源證明，但這些證明與真實存在世界中的畫作並不存在直接的物理關係：或許來源證明是真的，但藝術品卻是假的。

如何讓藝術品來源證明與藝術品本身永遠綁定在一起？專門解決藝術品上鏈問題的Art Trust Technology提供解方，讓我們一起來認識什麼是「藝術品區塊鏈存證」。

藏家在購買藝術品時，除了得到作品外，還會同時獲得一份經過第三方認可的藝術品來源證明；然而，這張來源證明卻不見得與藝術品之間存有絕對的關聯。此語乍聽之下令人困惑，但我們可以從一個生活化的例子去理解：每個人都有身分證，然而在數位技術發達的時代，這張卡式身分證真的能完全代表本人嗎？當有心人士可以透過易容、資料盜取等手段冒充當事者身分，一個無法與個人生物特徵產生關聯的身分證，就已經失去完整的保護效益了。

藝術品的來源證明也是如此，即使有證明，但它與真實存在世界中的畫作並不存在直接的物理關係，無法畫上等號；或者我們應該說，這個等號是有疑慮的。所以藝術品真偽的爭辯從未停止，不論是藏家或藝術品投資者，無不希望透過專家的協助和鑑定技術的研發，找到最終的答案！

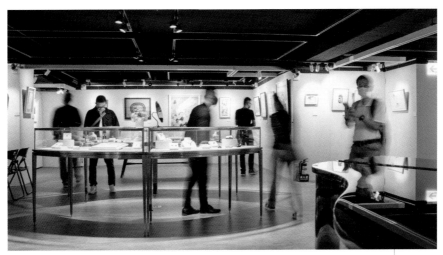

隨著新科技的技術突破，目前國內已有團隊提供藝術品區塊鏈存證的解決方案，希望建立藝術品證明能具備科學信任的流通平台，讓藝術品來源證明與藝術品本身之間的等號關聯，更經得起檢驗。

為每一幅作品採集獨一無二的「指紋」

Art Trust Technology 共同創辦人張焜傑一開始與藝術並無關係，而是在2019年時參與工業展覽時，接到來自客戶的任務：如何在不做記號的前提下，識別一千個鋼棒呢？

鋼材經過雷射切割後容易氧化，所以即便使用極小的QRcode記號，記號也會因為表面氧化而失效。經過更多研究，團隊發現天底下所有物質的表面，即便是兩張白紙，只要足夠細緻地檢視，就會看到截然不同的表面，鋼材更是如此。因此，團隊以表面特徵作為鋼棒獨一無二的「指紋」，運用這樣的技術，辨識多少根鋼棒都將不成問題。

之後，團隊一直思考此技術能被應用於何處，並決定將辨識技術用於難以辨認的藝術品來源證明，透過為每一幅作品採集獨一無二的「指紋」（作品表面微觀的材質結構），也就是拿一個高倍數的顯微鏡，針對一幅畫的左上角、右上角、簽名位置進行微觀採樣。

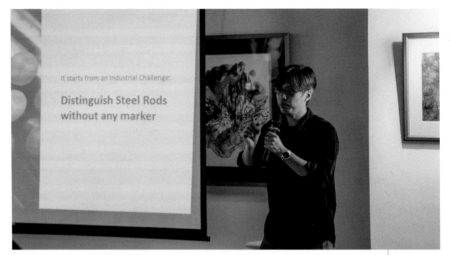

張焜傑 講師

　　團隊採樣的並非作者簽名的筆觸或風格，而是作品媒材本身的表面結構，以及它與油彩、油墨交互出來的特定形狀。任何藝術品被放大到五十倍的小點時，都起碼包含四種資訊：pattern、油墨細節、筆觸與媒材的表面微觀特徵──一個小小的五十倍放大畫面，就至少包含這四種非常難以被複製的資訊。

透過AI學習不斷優化技術

　　但是藝術品每分每秒都在微小裂化，面臨黃化、髒污、脫色等考驗，現在建立的微小指紋經過幾年的劣化後再掃描，勢必會跟過去存在差異，難道如此一來，真跡就會被視為假作嗎？當然不會。考慮到作品可能發生的變化，團隊導入人工智能學習技術，將各種可能發生的老化、劣化的策略學習，並模擬出未來可能發生的變化，只要符合可能性，依然可以將其視為當年的作品。

　　最終，結合微觀採樣與 AI 學習技術的資訊，會與傳統取得的藝術品來源證明建立數位關聯（digital link），並一起被打包到當前科技公認最無法被破解的區塊鏈上面，讓其能夠在數位世界中有明確的對應身分，並在全世界區塊鏈（註1）「礦工」的保存下不被篡改，永遠流傳下去。

　　目前團隊已經過多次嘗試，不論是真跡與仿作、或是以肉眼來看外觀

技術流程

一致的粉彩瓷碗，都能透過微觀採樣完成高度辨別。而團隊也針對特別容易出現老化、黃化的字畫進行測驗，試驗AI學習後能否辨別修復前後的作品，並達到高於96%的正確率，確認AI在訓練後，能夠掌握判斷作品前後是否相同之依據。

鑑定作品真偽 可結合傳統與現代科技

作品的真偽本身仍然由傳統的方式定義，原來怎麼取得來源證明，就怎麼取得來源證明。但有了微觀採樣與AI學習技術的協助，未來即便收到來源未知的作品，只要它曾經被建檔並上傳至區塊鏈，就可以進行採樣比對，能夠確保採樣點相同，就可以證明其來源證明為真，且不需要再大費周章地檢驗真假。

更可貴的是，除了能提供藝術品與其來源證明更明確的保障，交易過程與創作者的心路歷程也能夠與來源證明一同被上鏈。藝術品的價值並非只停留在藝術品本身，也包含其與創作者和藏家之間的連結，當這些記錄和故事都能夠被保存於區塊鏈上，藝術品除了更具保障，也會更有故事性，讓作品的生命力永遠在人類的歷史上跳動。∎

> (註1)　區塊鏈擁有「去中心化」及「不可篡改」的特性，其特殊的記錄方式被稱之為「共識機制」。在這機制中使用最廣泛的是工作量證明 PoW（Proof of Work），而擔任這項證明記錄的人，通稱為「礦工」。

初識古董珠寶

關於老礦切工（The Old-Mine cut）

撰文◎編輯室

　　鑽石為何能閃閃動人？切工是其中一個非常重要的因素。想了解鑽石的切工是如何演變的嗎？你一定要對 The Old-Mine cushion cut（老礦切工）有進一步的了解。

　　The Old-Mine cushion cut（老礦切工）被認為是本世紀鑽石切割的轉變，這種切割型約從1830年開始一直到現在，在18和19世紀的珠寶中很常見，許多喬治亞、維多利亞和愛德華時代的戒指都鑲嵌著大而華麗的老礦式切工鑽石。可以說是 Brilliant cut 明亮式切割的前身。The Old-Mine cushion cut（老礦切工）與現在常見的 Cushion cut（墊型切工），從技術上來講，是矩形輪廓和圓角的修整。

　　近期復古風流行，使得這些古老切工的鑽石回到珠寶市場，許多人不再關注八心八箭，而在乎時代的積累，超越300年的永恆光芒。一如其他舊式鑽石，老礦式切工的鑽石在外型上有別於新式切工的鑽石，主要原因在於當時沒有精密的機械，工匠們是以純手工切割鑽石。故此每一顆鑽石都獨一無二。歲月流逝，這些鑽石越見珍貴，教饒富品味的人們趨之若鶩。

古董白鑽戒3.50克拉，19世紀

　　與其他古董鑽石一樣，老礦式切工鑽石的外觀比現代鑽石更柔和，其大刻面可產生獨特的火彩。它們通常賦予古董珠寶溫柔且美麗的特性。 與現代鑽石的切割方式使其在任何環境下都顯得明亮有所不同，老礦式切工鑽石的切割方式是在燭光下觀看，呈現出獨特的溫暖外觀，散發出柔和、浪漫的光芒。

　　老礦式切工鑽石與某些現代切工鑽石具有一些共同特徵。但是，它們也有幾個主要區別：

● 一個比較小的桌面。與其他古董鑽石切工一樣，老礦式切工的鑽石有一個小桌面。從上方看時這一點很明顯，尤其是當一顆老礦式切工鑽石與一顆現代圓形明亮式或墊形切工鑽石比較時。

古董鑽墜0.52克拉

黃鑽墜 26.99 克拉，*Fancy Yellow VS1 GIA，Old Mine Brilliant*

- 大而明顯的尖底。大多數老礦式切工鑽石都有一個大尖底。當您從上方觀察一顆老礦式切工鑽石時，通常可以通過桌面輕鬆看到尖底，從而賦予鑽石獨特的外觀。

- 高冠深底。與大多數現代鑽石相比，老礦式切工鑽石通常具有相當高的冠部（鑽石的上部，腰部以上）和深底（鑽石的下部，腰部以下）。

- 短的下半刻面。雖然它有一個很深的亭部，但老礦式切工的下半刻面比其他古董鑽石（例如舊式歐洲切工）短得多，這主要是因為它的底面很大。

- 58個切面。與許多現代鑽石形狀一樣，老礦式切工鑽石有 58 個刻面，包括一個大底面。

- 不完美的對稱性。與其他古董切工鑽石一樣，老礦切工鑽石通常具有不完美的刻面和不對稱特徵——這些獨特而

有趣的特性在手工切磨的鑽石中很常見。

美國好萊塢著名影星 Natailie Portman 及 Ashley Simpson 都選擇以老式切工的鑽石作為訂婚戒指；The Old-Mine cushion cut 鑽石對所有鍾情復古珠寶品味收藏家而言，絕對不容錯過。■

十九世紀俄羅斯古董珠寶

礦藏耗盡的澳洲名鑽

撰文◎編輯室

> In the heart of the earth, so deep and still,
> Lies a gem that glows with a fiery thrill,
> A rare and precious diamond, pink as the dawn,
> The Argyle pink, a wonder to behold and fawn.

荒漠中的粉紅星斗

西元1979年，在澳大利亞西北邊境，有一群地質學家正探索大片礫岩紅土沙漠，他們發現了一座斑點亮光的小土丘，是為阿蓋爾粉鑽（Argyle Pink）的發跡。

1985年，隨著阿蓋爾粉鑽問世，Argyle Pink 成為世界級粉紅鑽的象徵。每一顆出自阿蓋爾沃土中的粉紅鑽閃耀柔美光暈，每顆皆附產地證明。今日的 Argyle Pink 不只稀世，更是珍寶，成為鑑賞者、投資者、收藏家一生追逐之極致美學。

傳奇阿蓋爾

「阿蓋爾粉鑽是最美麗、最神秘和最令人迷醉的寶石之一。」珍妮佛·羅培茲選擇的訂婚戒指便是阿蓋爾，也是珠寶收藏家畢生追求的夢想鑽石，力拓集團天然鑽石業務銷售和市場營銷總經理 Patrick Coppens 說，「在最後一場阿蓋爾粉鑽招標會上，這些絕版粉鑽將被熱切地追捧為未來的遺產寶石，變為世界各地收藏家和鑑賞家的珍藏。」阿蓋爾粉鑽的傳奇性不言而喻。

世上沒有像阿蓋爾鑽石礦一樣持續生產稀有粉紅色鑽石的地方，力拓礦產負責人 Kaufman 說，幾十年來嘗試尋找「另一個 Argyle」但是都沒有結果，顯示阿蓋爾的珍貴稀少。大多數人買粉鑽，最想要的便是阿蓋爾出產的粉鑽，這樣能確保粉鑽本身的價值，像是有鑽石大亨之稱的英國鑽石品牌 Graff Diamonds，其總裁 Henri Barguirdjian 放棄投資股票，情願把金錢

投資於這種稀有的鑽石之上,可見阿蓋爾就如同品牌認證般,很有地位。

連Tiffany也瘋狂的阿蓋爾粉鑽

粉鑽是澳大利亞的標誌性寶石,尤其已於2020年關閉的阿蓋爾鑽石礦(Argyle Diamond Mine)更是舉世聞名,世界著名珠寶品牌 Tiffany & Co. 在2023年1月29日宣布從阿蓋爾鑽石礦購得最後一批訂製珍稀粉鑽,是他們2022年最大的一筆採購,共35顆涵蓋豐富色彩的鑽石,包括濃彩粉色、濃彩紫粉色、艷彩粉色、艷彩紫粉色、深粉色以及最為稀有的正紅色,從0.35克拉到1.52克拉不等,比訂婚戒指中常用的寶石要小得多,預計全部用於打造獨一無二的珠寶作品。

這批珠寶預期最終價格顯然很高,然而對識貨的鑑賞家和收藏家來說,卻極具吸引力。是什麼樣的魅力, 讓 Tiffany 即使砸重金、也要搭上 Argyle 的末班列車?

全球粉紅鑽的年產量,只占全部鑽石總產量的0.03%,每一百萬克拉鑽石中,只能零星開採到700顆粉紅鑽。由於粉鑽的形成需要極端壓力與極度高溫,它們的重量通常小於1克拉,大部分都在20分以下;再者擁有漂亮顏色的粉紅鑽,更是鳳毛麟角。

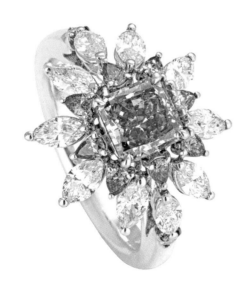

1.03克拉 FANCY VIVID PURPLISH PINK,Argyle & GIA 雙證書

阿蓋爾礦區

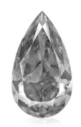
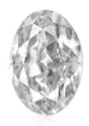

由左至右依序是
0.23ct Fancy Dark Gray-Blue
0.30ct ARGYLE Pink Diamond from Argyle Mine
1.03ct FVPP from Argyle Mine
1.13ct Pink Diamond from Argyle Mine
1.21ct FIP from Argyle Mine
1.03ct FVPP from Argyle Mine

單憑罕有程度，粉紅鑽已經遠遠超過其他所有色澤的鑽石。可惜的是，粉紅鑽並非源源不絕的資源，此全球蘊藏量最豐富的粉紅鑽石礦區，已於2020年宣布絕礦。

Argyle 粉鑽與一般粉鑽的差異

論顏色，Argyle 粉鑽比一般粉鑽的顏色還要濃郁，色澤更加美麗；而且 Argyle 粉鑽擁有獨立專門的分級制度，以每顆粉鑽的顏色為主，作有系統的劃分，從柔和的淺粉到最罕見的紅鑽，分類程度更較 GIA 嚴謹。而鑽石的價值，則取決於鮮豔程度，顏色越鮮豔的鑽石，越是身價不菲，且最終越具收藏價值。粉鑽有三個特色：小顆、強螢光、淨度差，但全球藏家完全不受影響，因為它太稀有了。

即使在大環境不穩定的時期，世界級鑽石等硬資產歷來在拍賣市場依舊有良好表現。阿蓋爾粉紅鑽比白鑽貴上足足35倍，且自2000年以來，在年度招標中出售的粉紅鑽價格上漲了600%，其中35顆 Argyle pink，全球限量的硬資產，而且是只有3顆一克拉以上，就知道它的珍貴了。因此必須說，它們確實獨樹一幟。

在2023年春季 Tiffany 收購了最後一批其中35顆 Argyle pink，全球限量的硬資產，而且是只有3顆一克拉以上，30分的阿蓋爾的訂價高達800多萬，就知道它的珍貴了。■

Jurassic MUSEUM
侏羅紀博物館
www.jurassicmuseum.com.tw

2023
年中慶 拍賣會

洽詢專線　0975-736-611
將有專人為您服務　(03) 212-2990

桃園市蘆竹區新南路一段125號 B1

預展 **7/22** ｜ 拍賣 **7/23**

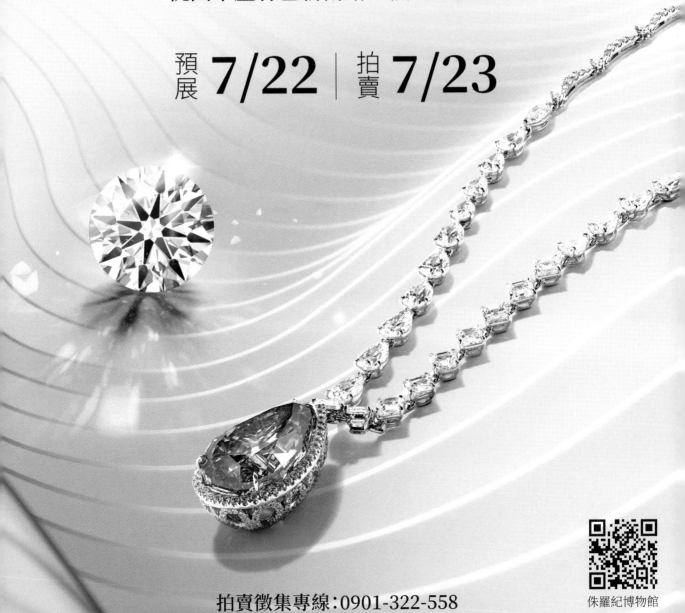

拍賣徵集專線：0901-322-558

侏羅紀博物館

創造不凡奇蹟，
卓越背後的完美追求

為一抹璀璨走遍世界

撰文◎吳永佳、Chloe Chao
採訪◎吳永佳、廖翊君

　　店鋪櫥窗引人目光的藝術品、廣告型錄或電視中那些由奪目動人的鑽戒所點綴的浪漫情節，一般人似乎早已習慣將「珠寶」與光鮮亮麗、奢華等代名詞劃上等號，僅有少數慧眼的紳士、淑女看見耀眼璀璨的背後，經過了無數的努力與堅持。

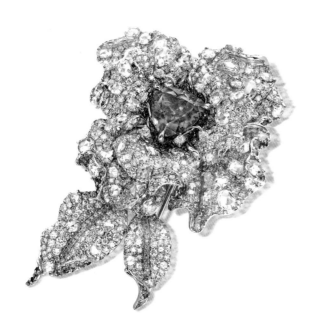

4.26CT天然沙弗萊彩寶鑽石別針

蝴蝶花彩鑽別針 3.10 克拉 GIA 白鑽

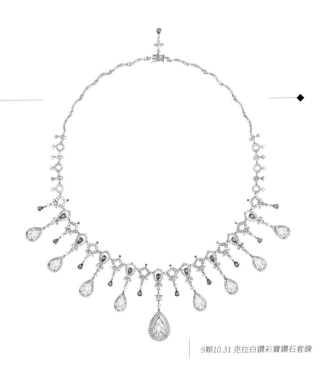

9顆10.31克拉白鑽彩寶鑽石套鍊

為了這些非凡的寶石，侏羅紀深入六十多個國家的礦區，參與紐約的拍賣會場，或是在歐洲的巴黎或瑞士，都只是為了找尋那些散落於全世界，屈指可數的頂級寶石。無論是由原礦進口、透過自有寶石切磨部門進行打磨，一直到設計師的靈感發想，最後由熟練的金工團隊完成作品，侏羅紀彩色寶石不只將產業中的所有作業流程垂直整合，更引進以色列、全世界數一數二的EGL鑑定團隊，投資珠寶鑑定所需的高階儀器，提供顧客專家服務。

桃園700多坪的博物館工坊裡的工藝師聚精會神地鑲嵌寶石、設計人員討論擺胚的方向，另一旁的切磨工匠為珠寶手鍊放上最後一顆祖母綠進行最後完美的打磨，所有珠寶首飾都經過一層又一層的關卡，花費無數的心思創造，創辦人、業務大使的自信來源是這些璀璨的感動瞬間。

尋找從過去到永恆的珍寶

栽進寶石世界30載，創辦人李承倫是一位資深寶石學家，活躍於世界各國的礦區、國際拍賣會及鑑定所，掌握業界第一手資訊，精準預測珠寶投資趨勢。集團成員團隊立足台灣，放眼世界，陸續增設商業城市辦事處遍布全球，包含台灣、紐約、日本、上海、香港、以色列。

Jurassic Color Diamond 侏羅紀彩色鑽石，由寶石獵人李承倫與珠寶設計師伍穗華伉儷自1999年創立，源於對寶石的熱愛，長期關注國際市場，投資大量的金錢與時間，

埋首於珠寶的華麗世界，名為地質年代的「Jurassic 侏羅紀」，是為了彰顯每顆寶石地質來源的可貴之處，罕有且珍貴。

鑽石原礦的品牌商標，標誌品牌精神「Unique獨一無二、Irreplaceable 無可取代、Passionate 熱情奔放、Extraordinary 非凡卓越」，致力使每件珠寶設計作品保留寶石原始之美，以當代觀點，承襲中國唐宋以降對珍品精雕細琢的人文堅持，推廣寶石的美與專業知識，身為台、港澳的彩鑽先驅，秉持「為卓越的您尋找無可取代的珍寶」的價值，初衷就是不斷提供精緻的服務，探究這些珍寶的過去，為永恆的鑽石創造屬於當代的新價值，這份幸福亦是傳家的可能。

擁有鑽石特殊切磨專利，精彩的技術在於工藝師精準的切割和拋光，我們甚至研發自己的寶石切割，命名為「JURASSIC 89」，屬於寶石的89面切割，來自於自有寶石切割工坊，得到美國、中國與台灣的研發專利證

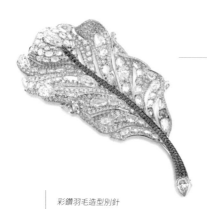

彩鑽羽毛造型別針

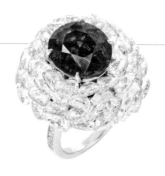

6.04克拉 莫三比克天然無燒紅寶鑽石戒

書,是台灣罕有關鍵專業高級技術,設計師利用巧手讓鬼斧神工的大自然瑰寶成為移動的藝術品。

尋找從過去到永恆的珍寶,獨一無二的珠寶鑽石、無可取代的藝術品味、孕育熱情的宇宙瑰寶、非凡卓越的異域珍品,探究世界未知,遠見心界無邊,用極致閃耀的永恆,歡欣迎接多彩的榮耀。

天外有天,在侏羅紀領略珠寶之美

訪問金工團隊的靈魂人物,侏羅紀集團生產部的廠長娓娓道來,「他(創辦人李承倫)對珠寶的熱情追求讓我深受震撼。」就在鄭博文40幾歲、一切技藝與身心狀態漸趨成熟的年紀,為了提升產業視野,經由友人的邀請,他於因緣際會下進入了侏羅紀工作,深入六十多個國家礦區帶回的天然寶石令他大開眼界,從那刻起,他的金工之路有了新的方向─將碩果僅存的頂級寶石變成收藏等級的藝術品,這是多麼偉大的責任!

遠從俄羅斯空運而來的鑽石、由哥倫比亞進口的祖母綠原礦,以及更多不同種類、等級、色澤與切工的璀璨閃耀珠寶……一踏入

位於桃園南崁的侏羅紀總部,宛如走進好萊塢劇情片中的電影場景。在這裡除了打磨的工匠,更有專業鑑定師忙著評級經過切割的寶石,而放置於盒中的稀有彩鑽,則有忙碌的業務以推車小心運送,當他看到當時侏羅紀設計師所繪的設計圖之後,「它深深打動了我,感覺得出來,侏羅紀的作品很像國際大品牌梵克雅寶(Van Cleef & Arpels)、華裔珠寶設計師趙心綺(Cindy Chao)等等國際大師的作品。」

「初進入侏羅紀時,曾為了圓夢嘗盡苦頭。」他記得清楚,某次設計師畫了一只戒指,有蝴蝶停在花朵上面,而且蝴蝶與花朵是多層次地在手指上展現、綻放,蝴蝶可以停駐在花朵上,同時還可以取下來,另外移作耳環使用。這種設計,對於他來說是全然嶄新的挑戰,他完全沒把握,也無人可求教,一切只能自己埋頭摸索。「那時候,我真的日夜摸索了不知多久,只能去參考其他木雕、冰雕的作品,從來沒注意過花草、蝴蝶、蜻蜓的我,也開始每天看每個細部,思索如何表現各種層次、光影……。」

為了趕上公司的高標準,總覺得作品還未臻完美的他為此落寞了好幾天。直到數日後被告知,他的作品是當期蘇富比拍賣高價成

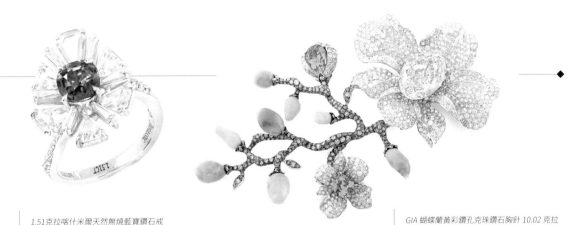

1.51克拉喀什米爾天然無燒藍寶鑽石戒

GIA 蝴蝶蘭黃彩鑽孔克珠鑽石胸針 10.02 克拉

交的作品之一；獲得來自蘇富比的肯定，總算是讓他放下心上的一塊石頭，也讓過去數週以來廢寢忘食、嘔心瀝血的努力顯出了意義。

望著手中那精緻小巧、亮晃晃的珠寶，他眼神閃耀著異樣的光彩，「我一生的珠寶金工技藝透過侏羅紀產業垂直整合的方式，而有機會將每個環節做嚴謹完美的串連。」在侏羅紀找到自己人生發光發熱的舞台，他表示在這裡能夠以開放的心胸與凡事好奇的態度熱情探索，也能自由發揮不同的技法與思維，「自己以往只注重金屬的成型，但是到了侏羅紀後，因為接觸到各式各樣的珍奇寶石，他體認到使用金屬只是配角，若是能運用金屬襯托出寶石非凡的光影，便能創造出更加栩栩如生、璀璨瑰麗的珠寶藝術品。」

勇於打破限制疆界，尋求珠寶的極致閃耀

為求每一件呈現於消費者面前的產品，都擁有最好的品質且做到嚴格把關，作為台灣珠寶界「隱形冠軍」的侏羅紀，曾經為求完美而將一顆來自莫三比克二十克拉的原礦打磨至五克拉的最佳狀態。也是這樣的堅持，

讓侏羅紀珠寶能夠在惡性競爭的產業環境下脫穎而出。雖然品牌曾經在2017年11月因世貿珠寶竊案而蒙受巨大損失，但自創立以來就以成為百年珠寶品牌而努力的侏羅紀珠寶仍舊挺過危機。持續開設全新據點的侏羅紀珠寶，秉持著分享的精神更開設了各種珠寶鑑賞課程，持續為台灣的珠寶產業、生態而努力。

2022年底，籌備已久的台北旗艦店也於九月正式開幕，集結了美學、珠寶與藝術的概念店座落在台北市的中心，鄰近中山國小捷運站，周圍有花博園區、北美館、MoCA Taipei，概念店1F有珠寶藏品可以鑑賞，B1則是絢彩藝術中心的基地，廣大的空間除了是藝廊，也是一個很棒的活動空間，邀請您以侏羅紀台北旗艦店為起點，感受藝術滿盈、享受精緻品味與文化。

當珠寶產業逐漸走向分工，品牌更重視銷售通路經營的當前，為何侏羅紀願意投入如此龐大的人力與物力在珠寶鑑定與工藝？因為唯有一條龍的服務，才能在品質上做到最好的把關，提供給客戶最完整保障。侏羅紀努力成為台灣的百年珠寶品牌，不僅努力從全世界發掘珍貴寶石，更要讓珠寶工藝達到藝術的層次，更值得傳世。■

EGL歐洲寶石鑑定所

EGL 歐洲寶石鑑定所為全球第二大寶石鑑定所,前身為 GIPS 和 EGC,
是一個獨立的科學機構,由現任創辦人 Menahem Sevdermish 於 1975 年成
立。該研究中心位於以色列鑽石交易所,由四個部門組織而成:鑽石分級
實驗室、寶石鑑定實驗室、珠寶和寶石鑑定部門(EGA)及歐洲寶石學院
(EGC)教學部門。EGL Platinum 系統覆蓋全球,在以色列、美國、比
利時、南非、法國、英國、韓國、印度、台灣均設有辦事處。

EGL全新課程招生中

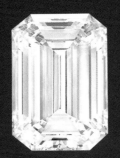

1.EGL鑽石鑑定師執照班

桃園 04/15(六)

2.EGL彩色寶石鑑定師執照班

台北 07/25(二)~2024/01/09(二) 桃園 10/18~2024/3/20(四)

3.彩色寶石與鑽石鑑賞班

台北 05/29(一)~06/26(一) 桃園 05/18~06/15(四)

4.珠寶設計初階班

台北05/04(四)~06/29(四) 桃園 05/22(一)~07/10(一)

5.翡翠鑑定班

台北06/09(五)~06/30(五)

6.鑽石彩寶線上課程班(youtube)

05/09~05/12(二-五)06/13~06/16(二-五)

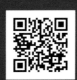

侏羅紀台北旗艦店 TEL：02 2593 3977 ADD：台北市中山區民權東路二段17號

EGL歐洲寶石鑑定所 TEL：03-212-9343 ADD：桃園市蘆竹區新南路一段125號B1

中國陶瓷簡史

史前／秦漢篇

撰文◎成耆仁／藝術史博士，曾擔任國立歷史博物館研究員，專長瓷器收藏與專題研究、中國器物鑑賞研究

一、史前陶

我國陶器的出現，根據碳14測定，其年代距今約九千到一萬年，即新石器時代人類定居生活開始不久即出現。浙江河姆渡文化、河南裴李崗文化、江西仙人洞文化等地所發現「陶片」年代，早於仰韶、紅山、大溪、大汶口文化陶器。

新石器中期出現的製陶成型法，學者稱為「泥片貼築法」，而這般製作法可能啟發了緊接著出現的「泥條築法」。即把拌勻好的粘土搓成一條一條泥條，將泥條從器底起築成為罐、瓶、甕等器物。最後把已成型的陶器器壁連續多次拍打，使器壁均勻、結實，隨後入窯燒製（約攝氏600-700度）。燒成的陶器多半沒有紋飾，或以留有拍打紋（印紋）為特徵。

受「泥條築法」影響，促進使用「輪子」製胎，謂之「陶車」，陶車的出現為時較晚。著名的山東史前黑陶、仰韶彩陶的坯胎常見以陶車製作，史前陶器整體不施釉，包括美不勝收的仰韶彩陶紋飾依然不施釉，僅靠「磨工」完成，以日常用器和雜器為主。

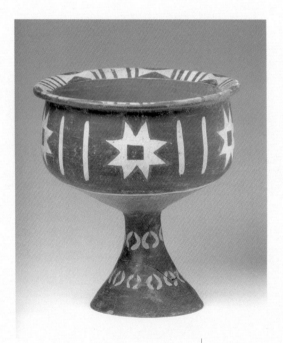

史前彩陶高足杯

二、秦漢陶器（約西元前249—西元220年）

殷商時代的人尚不知「釉」為何物。這時期的陶器，通常視其外觀而分為紅陶系、灰陶系、黑陶系和白陶系。影響陶器外表呈色

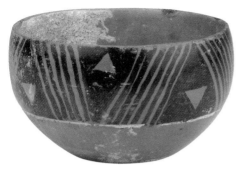

三角紋彩陶鉢
新石器時代·仰韶文化
口徑14.3cm、高9.5cm
1957-1954年陝西省西安市半坡出土
陝西省西安市半坡博物館藏

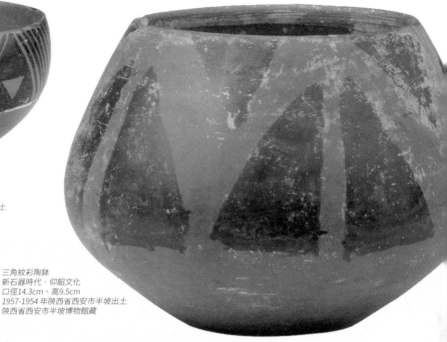

三角紋彩陶鉢
新石器時代·仰韶文化
口徑14.3cm、高9.5cm
1957-1954年陝西省西安市半坡出土
陝西省西安市半坡博物館藏

的因素很多，如胎土內包含的元素、燒溫和燒窯氣氛等，其中影響最大者應是胎土所含元素。

商代出現「原始青瓷」[1]以來，繼而研究成功「自然釉」又稱「灰釉」，並以此為基本發展出各具特色之釉。歷經殷商時代的原始青瓷階段，至東漢首次出現施釉的瓷器：「青瓷」和「黑釉瓷」至三國、六朝時期更加快速發展。

「加繪灰陶」和低溫「綠釉陶」正是兩漢時代的代表作品。除了罐、甕、瓶等器物之外，隨厚葬之俗製作大量的「俑」，成為另類時代特徵，至六朝、隋唐繼續發展。古墓出土的兵馬俑、武俑、舞俑和樂俑、各種雜俑是最佳實例。

施釉陶瓷至明清鼎盛，呈現百花齊開的盛況。

三、三國至六朝（約西元220—580年）

浙江、江蘇地區是六朝時期瓷器的主要產地，繼承漢代之基礎，發展快速。

佛教文化由印度登陸中原地區以來，一路興盛。這時期的施釉技術十分成熟、釉色相當美。瓷器器形仿「蓮花」者頗多，或以刻劃方式在器物上施紋蓮花。

這個年代的器物除碗盤瓶罐之外，尚有雞首壺、魂瓶、陶倉、油燈等器物，呈現時代特徵。■

[1] 原始青瓷是在燒窯時灰塵落在正在燒窯中的陶器表面，形成玻璃般亮麗效應，由此研究出「釉」，稱為「自然釉」或「灰釉」。

朱德群
《無題》1976年 油畫 畫布
尺寸: 65 x 50.5 cm

朱德群

朱德群是一位著名的抒情抽象畫家，對他而言，抽象表現主義代表自由，和中國書法的某些技法不謀而合，都是下筆迅速，一揮而就。吳冠中曾言：「遠看像西洋畫，近看像中國畫。」作品以抒情色彩和抽象形式為主，融合了中國傳統文化和西方現代藝術的元素。

01

1950年後定居巴黎，開始將創作融入中國書法和山水畫元素的抽象風格，他的非具象作品帶有強烈的書法性、音樂性與律動性；透過快速的線條流轉、恣意揮灑之塊狀筆觸，以一種兼具誇張與抒情的手法，將大自然中的大山大水或流泉深壑在畫布上凝聚出神祕樣貌。

江賢二
《百年廟》99-27
綜合媒材，30.5 x 36 cm，1999年

生於台中，畢業於國立臺灣師範大學藝術系，從學生時期就開始抽象表現形式的創作，1965年獲選參加巴西聖保羅雙年展，之後便旅居巴黎、紐約。為了反映藝術家的苦澀生活及對藝術的極致追求，他早期作品主要以灰黑色調，並強調顏料的層次與質感，1998年返台後完成了《百年廟》及《銀湖》等代表性系列作品。

在《百年廟》系列裡，訴說回到母親國度的溫暖，畫面上有類似金色、黃棕色的古銅質感的火光，可以感到它堅定的燭照人心，祈願力之大，形塑一股莊嚴神聖的界域。他透過藝術性的創作觀點，捕捉宗教殿堂的精神體驗，融入自身作品當中，跨越了文化與信仰的隔閡，江賢二藝術園區有不少非凡的作品。

江賢二

02

Eddie Martinez，《STUDY No.8》
綜合媒材，畫作
14.9 x 21 cm，2019年

Eddie Martinez

03

馬丁內斯（Eddie Martinez）是一位自學成天才的塗鴉藝術家，早期的作品因流行文化之啟發，傾向於暴力意象、瘋狂的漫畫風格，但他透過不斷的挑戰自我，可以是反覆研究單一構圖，卻不會沉溺於同一風格，豐富多元的創意，永遠令人驚豔。

他的創作被歸類為當代街頭藝術，以非傳統的拼貼方式將繪畫和素描、抽象和再現結合在一起，承載著當代文化的共通點，也分享了藝術家的自我、思想記號與生命經驗的累積。在 extra contemporary 當道之際，因此二代藏家不斷推升市場價格。

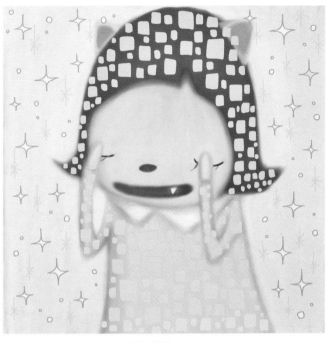

NIKKI，三件一組
《Close Eye》、《Right Eye》、《Left Eye》
版畫，80 x 80 cm，2021年

NIKKI

出生於1996年，是美國紐約新銳藝術家，作品以插畫、兒童繪本創作為主，用最具代表性的活潑可愛女孩圖樣，融合諸多日本與美國當代藝術家標誌性創作元素，賦予繪畫新意。

NIKKI的作品常以大眼女孩為主體，再用噴霧來創造數位化、像素化的外觀與不規則的幾何色塊裝飾，充斥著天真爛漫的畫風，包含了她自己對現代社會的感受。在《Close Eye》、《Right Eye》、《Left Eye》中可以感受到小女孩邁向自信成熟的心境轉變，甜而不膩又夢幻童趣。

04

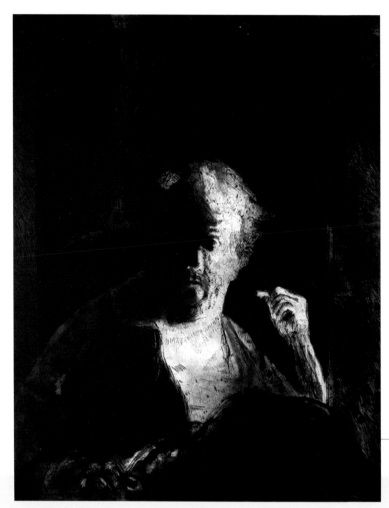

George Segal
《沃爾特的肖像》
蝕刻版畫，125.9 x 98.7 cm，1987年

George Segal

05

　　聽過喬治・西格爾（George Segal）的人一定也聽過，「這是一位在紐約郊外農舍裡搞創作的人。」許多人對他有著這樣的的稱號。

　　西格爾相當熱衷於作品中的光影表現，在其版畫作品上更為明顯，他嘗試將雕刻與繪畫結合，作品運用了線蝕銅、塵蝕銅和乾刻銅的版畫技法，表現出極大的明暗對比。西格爾風格強烈的的創作，不禁讓人想起巴洛克時期的繪畫巨匠林布蘭（Rembrandt van Rijn,1606-1669）、法國象徵派畫家雷東（Odilon Redon,1840-1916）等古典風格藝術家。從此件作品中細膩的明暗光影變化，更能印證出西格爾的深厚實力，是為一件相當耐人尋味的佳作。

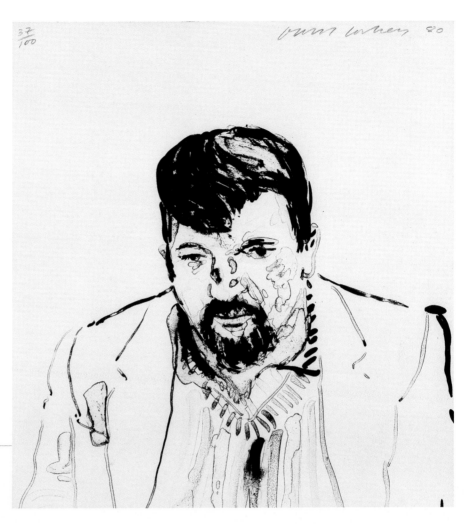

David Hockney
《John Hockney》
版畫，38.5 x 41.5 cm，1980年

David Hockney

大衛‧霍克尼（David Hockney）同時擁有藝術家、攝影師與舞台設計師等多重身分，是一位全方位的全才藝術家，在上個世紀的當代有著非常大的影響力。他是第二位被英國女王頒發功績勳章的藝術家，這都要歸功於他繪畫以外的堅實理論基礎。

在他的言談與作品中時時流露出他獨到創作理念的貫徹：「我多數不是在戶外大自然中畫的，而是根據速寫和記憶在工作室畫的。」也因他主要依靠草稿與記憶作畫，所以創造出西方美術史近半個世紀以來識別度最高的繪畫系列。

06

草間彌生
《夕陽下的海》 1980年 壓克力 噴漆 紙板
尺寸: 24.2 x 27.2cm

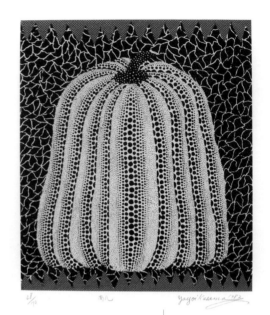

草間彌生
《南瓜 Pumpkin》1982年
石版畫 紙本
尺寸: 54.5 x 64 cm

草間彌生
《Field 野》 1980年 壓克力和噴漆
尺寸: 24.2 x 27.2 cm

草間彌生

草間彌生（Yayoi Kusama）是一位著名的日本現代藝術家，也是當代藝術界最為知名的女性之一。出生於日本長野縣，被《藝術評論Art Review》提名入選全球當代藝術界百大權力榜。

07

草間彌生對於當代藝術影響深遠，她的作品被認為最能反映當代社會和文化，並且有深刻的哲學意義。她始終走在時代的最前面，以圓點、南瓜為主視覺的她，作品充滿原創性，幾乎找不到類似的風格，看似繽紛、迷幻且獨具魔力。但她最初其實是為了治癒自己的精神疾病才開始瘋狂地創作。圓點和線條被解讀為代表宇宙的基本元素，而她的無限鏡房則被認為是探索無限性和存在的深刻嘗試。

六角彩子
《無題》 2015年
尺寸: 77 x 89 cm

六角彩子
《生氣氣》 2007年
壓克力

六角彩子
《無題》
2006年 瓦楞紙
尺寸: 52 x 52 cm

六角彩子
《Colors of Life Project 2011》
2011年 原作 框裝
尺寸: 47 x 19 cm

活耀於歐洲及亞洲各地，六角彩子往返於柏林、東京和阿姆斯特丹等地生活和工作。她有著獨特的創作技巧，創作採用直觀的手法，以藝術家的雙手直接將壓克力顏料塗抹在畫布上，將身體的動作轉移到畫布上，舉手投足間充滿動態和活潑的創作風格成為了她的繪畫語言。

六角彩子也從不侷限於傳統媒材，她經常在紙板和皮箱上創作色彩繽紛的畫作，近年也開始接觸陶瓷媒材。六角彩子經常在藝術博覽會和展覽中展現她獨有的創作技法，以直接接觸畫布的「行為繪畫」將在場所有觀眾及景物，轉變為藝術家創作世界的一部分。

六角彩子
Ayako
Rokkaku

08

Matías Sánchez
《降雪前》（Antes De La Nevada）2017年 油畫 畫布
尺寸: 73 x 93 cm

Matías Sánchez
《Diablillo》2016年
油畫 畫布
尺寸: 33 x 24 cm

Matías Sánchez
《Jardine》2016年 油畫 畫布
尺寸: 38 x 46 cm

Matías Sánchez
《Paisaje (camino de la playa)》2016年 油畫 畫布
尺寸: 46 x 55 cm

Matías Sánchez

09

　　1972年出生於德國安達盧西亞的馬蒂亞斯‧桑切斯（Matías Sánchez），是近年來備受關注的藝術家，目前定居於西班牙塞維亞。延續德國表現主義的傳統，他的畫作充滿了當代的符號和色彩，怪誕不羈，風格多變，作品畫面其構圖以單一圖像為主，放大人物誇張的表情，用不對稱的比例，和反覆使用如骨頭、老鼠、非具象的臉部五官等符號，為畫面帶來神祕的意味；擅長在流動的渲染上塗抹上一筆筆厚厚的油彩，塗鴉的線條自由奔放，交錯的非具象形體，藝術家創造了一個抽象的、虛構的環境，讓他的人物角色一一搬上舞台。

THE MONTANA TREASURE HUNT
美國蒙大拿州尋寶之旅

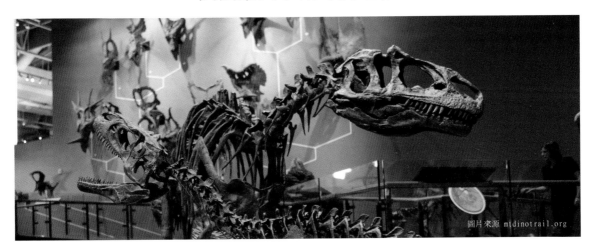

圖片來源 mtdinotrail.org

跟著侏羅紀去挖恐龍！？

今年七月，跟著侏羅紀去挖恐龍！？。在加拿大蒙大拿州挖掘恐龍化石是一項令人興奮和充滿挑戰的工作。這個地方擁有豐富的恐龍化石資源和著名的恐龍化石遺址，是全球研究恐龍和古生物學的重要地點之一。而且，這個地方是《侏羅紀公園》系列電影的重要拍攝場地，讓更多人對這個地方充滿好奇和探索的慾望。

參觀加拿大蒙大拿州的恐龍博物館，可以深入瞭解恐龍和地球的歷史及生命演化過程。這裡的博物館展示了豐富的恐龍化石和展品，讓參觀者可以親身接觸和學習古生物學和地質學的知識。在這裡，你可以看到巨型恐龍骨骼的完整展示，瞭解它們的生活習性和獵食方式。除了參觀博物館，挖掘恐龍化石也是一個非常有趣的活動。

在這裡，你可以參加專業的見習活動，瞭解如何使用工具和技術來挖掘恐龍化石。在挖掘過程中，你可能需要使用鎚子、鑿子、刷子和放大鏡等工具，小心翼翼地挖掘，以免破壞化石或丟失重要資訊。

除了挖掘恐龍化石，這個地方還有許多其他有趣的活動。你可以參觀黃石國家公園和冰河國家公園，欣賞自然風光和美麗的動植物，也可以前往Buffalo Jump，瞭解早期印第安人的文化和生活方式。在加拿大蒙大拿州，你可以滿足你對恐龍和古生物學的好奇心，同時也可以欣賞美麗的自然風光和體驗當地的文化和生活方式。

尋寶之旅報名電話：(03)212 2990
侏羅紀博物館/桃園市蘆竹區新南路一段125號B1

TAIWAN AUCTION HOUSE
藏逸拍賣會 藝術品專場 5/20(六)・TEL：0901-322558

FLOW 2016 葛哈・李希特
Diasec-Mounted Chromogenic Print 尺寸：100×200cm

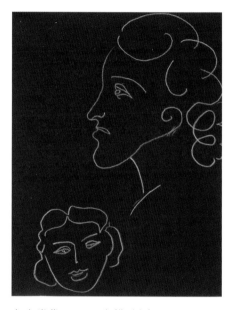

女士肖像 1936 素描 紙本
亨利・馬諦斯(HENRI MATISSE)
尺寸：20.1×16.8 cm

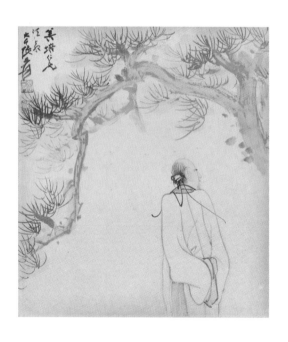

松下高士 張大千 鏡框　設色 絹本
尺寸：26.5×23 cm

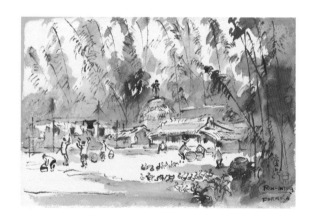

台灣農家 1958 藍蔭鼎
水墨 紙本 尺寸：20×27.7 cm

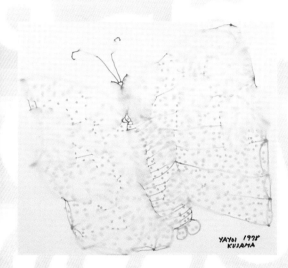

蝴蝶 1978 草間彌生
水彩 紙本
尺寸：24×27 cm

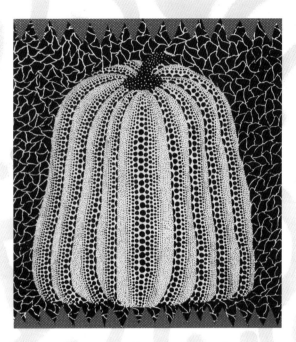

南瓜 草間彌生 石版畫 紙本（限量70件）
簽名右下：南瓜 YAYOI KUSAMA 1982

瘋狂旅行車：右側第8號 2015
塗鴉先生 噴漆 鋁板 裱於木板
尺寸：110.5×73.5 cm

夕陽下的海 1980 草間彌生
壓克力 噴漆 紙板
尺寸：27.2×24.2 cm

Untitle 2005 奈良美智
石版畫 限量100件
尺寸：30×23 cm

TAIWAN AUCTION HOUSE

藏逸拍賣會 珠寶專場 5/21(日)‧TEL：0901-322558

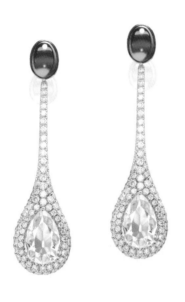

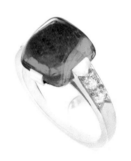

4.68克拉 哥倫比亞天然無浸油祖母綠鑽石戒

2.61克拉白鑽沙弗萊耳環

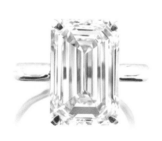

10.01克拉 白鑽戒　　　　10.13克拉 巴西天然無燒亞歷山大變色貓眼石鑽石戒

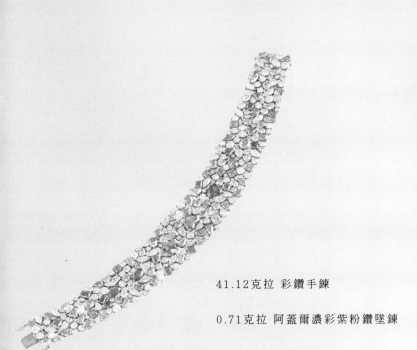

41.12克拉 彩鑽手鍊

0.71克拉 阿蓋爾濃彩紫粉鑽墜鍊

1.01克拉 濃彩綠藍彩鑽鑽石戒

4.018克拉 莫三比克天然無燒紅寶鑽石戒

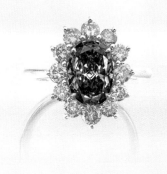

2.61克拉 巴西天然無燒PARAIBA藍碧璽鑽石戒

2.03克拉 深彩灰藍彩鑽鑽石戒

2023
台 北　桃 園　寶 石 家 具 展
The Gemstone Furniture Collection

Jurassic
侏 羅 紀 集 團

詳細資訊請洽：0975-736601、0975-736611
台北：中山區民權東路二段17號 | 桃園：蘆竹區新南路一段125號 B1